VAN GOGH[II]

반 고흐[II]

정강자 저

서문당 · 컬러백과　　　서양의 미술 ㊻

저자 약력

 강자(鄭江子) 홍익대학교 미술대학 회화과 졸업(1967), 홍익대학교 미술교육과 대학원 졸업(1985), 개인전 30회 (1970~2008), 해프닝 3회(1967~1969), 한국일보 '그림이 있는 기행문' 연재 30개국(1988~1992), 스포츠 조선−삽화 연재(1992~1995), 독일 함부르크 초대전(2008), 저서로는 불꽃 같은 환상세계 (소담출판사−1988), 꿈이여 환상이여 도전이여 (소담출판사−1990), 일에 미치면 세상이 아름답다 (형상출판사−1998), 화집(소담출판사−2007), 정강자 춤을 그리다 (서문당−2010).

자화상
PORTRAIT

1887년에 그린 자화상으로, 이 무렵 그는 불과 2년 만에 자화상을 두 점이나 그렸다. 그에 못지않은 자화상을 남긴 렘브란트와 견주어 보더라도 놀라운 제작 양이다. 파리 시절의 그는 모델을 쓸 만큼 넉넉한 생활을 영위하지 못한 탓도 있겠고 친한 친구나 그 가족 이외에는 인물화를 그릴 대상이 없었으므로 인물화를 그리고 싶은 충동을 느꼈을 땐 부득이 자화상을 그릴 수밖에 없었을지도 모른다. 하지만 그보다는 고흐라고 하는 인물이 끊임없이 자기 확인을 게을리하지 않았던 위인이었기 때문이다. 부단히 변화해 가는 자기 자신, 과민한 내면의 욕구-고흐가 늘 대결해 마지않았던 것은 빈곤이나 적의(敵意), 그리고 테오, 친구 등 이외에는 자기 스스로에 대해서였다. 통일적 자아를 끊임없이 확인함으로써 비로소 그는 남에게도, 예술에서도 어엿할 수가 있다고 여겼던 것이다. 이 자화상은 자기중심적인 모델의 내면이 지니는 거칠음과 격렬함을 신인상파적 점묘의 리듬으로 잘 처리하고 있다. 파리 시대에는 늘 모자를 쓴 자화상을 그렸다.

1887년 캔버스 유채 44×37.5cm
암스테르담 고흐 미술관 소장

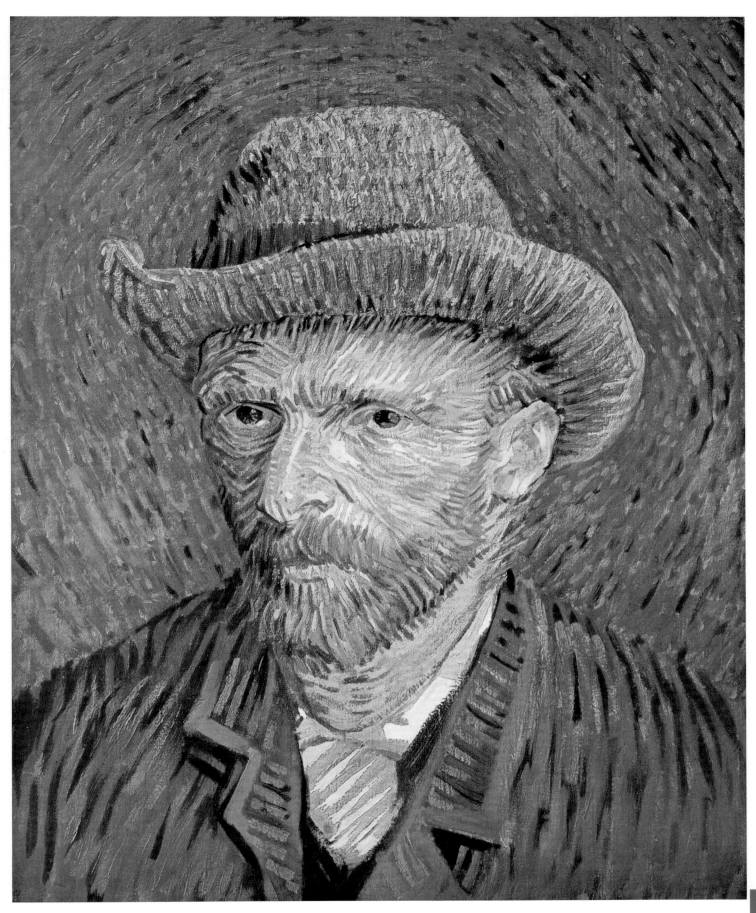

오베르의 계단
L'ESCALIER A AUVERS

　도로나 계단 등이 모두 꾸불꾸불한 곡선으로 구성되어 있다. 이러한 곡선의 체계화는 이미 몇몇 작품에서 지적한 바와 같이 고흐의 심적 상태의 바로크화를 보이는 것이지만, 동시에 이와 같은 곡선 양식은 그 무렵 차츰 유행하기 시작한 '아르 누보' 모던 양식에 정면 대응하고 있다고 하겠는 데 이점은 사뭇 흥미로운 현상이기도 하다. 고흐와 한때 파리에서 어울렸던 로트렉도 그 당시 아르 누보의 선구라고 할 수 있는 곡선 양식을 즐겨 활용하고 있었다. 꼭 유행과의 영향 관계라고 지적하기는 곤란하지만, 한 예술가의 심리 상태가 그 혼자만의 상태라고 보기보다는 뛰어난 예술가인 경우, 외관의 고립에도 불구하고 늘 시대의 심리 상태와 상응하거나 앞서나가고 있음을 알 수 있다. 그런 의미에서 화면을 통해 고흐의 말년을 엿볼 수 있다는 것은 의미 있는 일이 아닐까.

1890년 캔버스 유채 48×70cm
세인트 루이스 시립미술관 소장

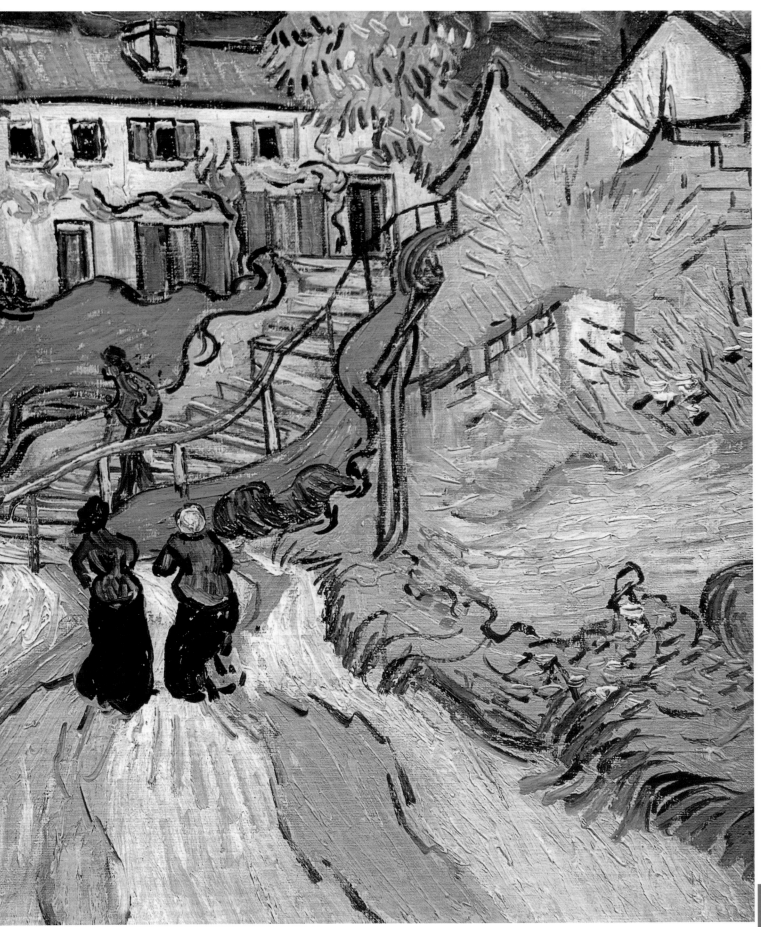

포장 공사하는 사람들
LES PAVEURS

"내가 지금 그리고 있는 것은 메추드로 포석 공사 중의 플라타너스 가로
수가 무성한 마을 풍경이지. 거기에는 모래산과 큼직한 채석들이 널려 있
고, 나뭇잎이 노랗게 물들어 있는 그늘 아래에는 인부와 길가 집의 창문들
이 어수선하게 보이는군." 테오에게 보낸 편지에서 반 고흐는 이렇게 공사
현장 풍경을 점묘하였으나, '포장 공사하는 사람들'은 한낱 어수선한 그림
이 아니라 사뭇 완성도가 높은 작품이다.

11월의 퇴색한 잎들을 머리에 인 듯한 플라타너스의 굵직한 나무등걸들
을 비스듬히 바라본 대각선 구도는 고흐가 즐겨 쓰는 짜임새이기도 하다.
나무등걸의 거대함, 마치 바위덩이와도 같은 완장(頑丈)함과 원경의 집, 그
리고 인부들과의 대조는 화면을 한결 역동적으로 보이게 하는 화가의 의도
를 성공적으로 나타내 주고 있다.

1889년 겨울 캔버스 유채 74×93cm
그리브란드 미술관 소장

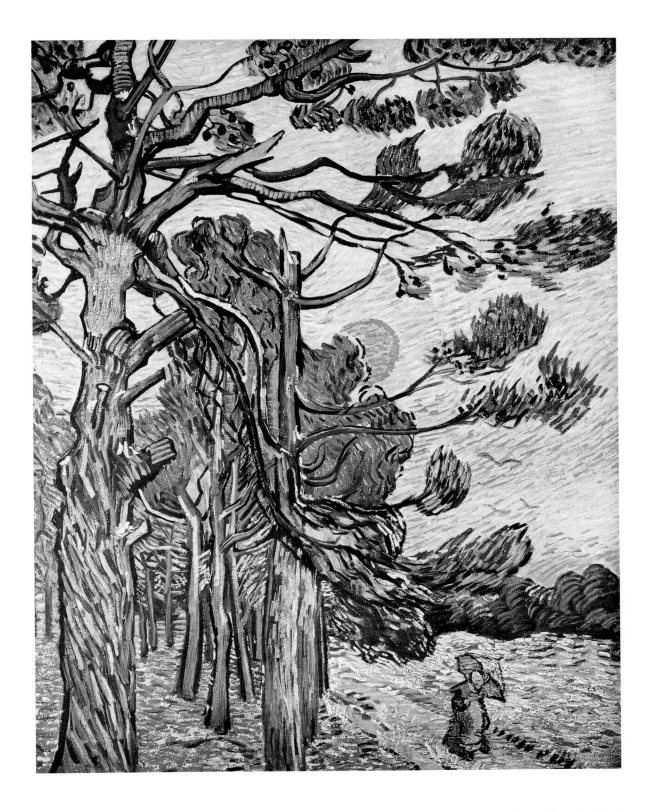

해질 무렵의 사팽 나무
SAPINS

고흐는 낯선 고목을 좋아하고 이를 즐겨 그렸는데, 이는 어쩌면 고목에서 자기 자신의 마음, 특히 나무 등걸과 같은 마디를 느껴서였는지도 모른다. 갖은 시련을 이겨낸 나무뿌리와 등걸의 연륜을, 해질 무렵 새삼 음미하던 그는, 다른 한편으로는 거침없이 자란 소나무와 올리브를 즐겨 그리며 상 레미 시대의 착잡한 심경을 잘 나타내는 듯 보인다. 험궂은 세월의 마디와 거기에서 파생되는 숱한 사연들을 고목에 빗대어 표출한 이 작품은 '데

포르매'된 곡선의 체계를 전형적으로 잘 표현하고 있다. 실제로 상 레미 시대 정착된 이와 같은 곡선의 체계는 고갱풍의 추상적인 아라베스크도 아니고, 아르 누보풍의 양식화된 곡선 모양도 아니다. 그보다는 일정한 체계, 일정한 리듬을 부지불식간에 따르게 된 것이라고 보여지지만, 그의 곡선과 파문, 그리고 「별 달밤」(『고흐I, p.25』)의 와문(渦蚊) 등은 그의 마음속에 맴돌던 곡절을 보여주는 것이 아닐까.

1889년 겨울 캔버스 유채 92×73cm
옷테르로 크뢰라 뮬러 미술관 소장

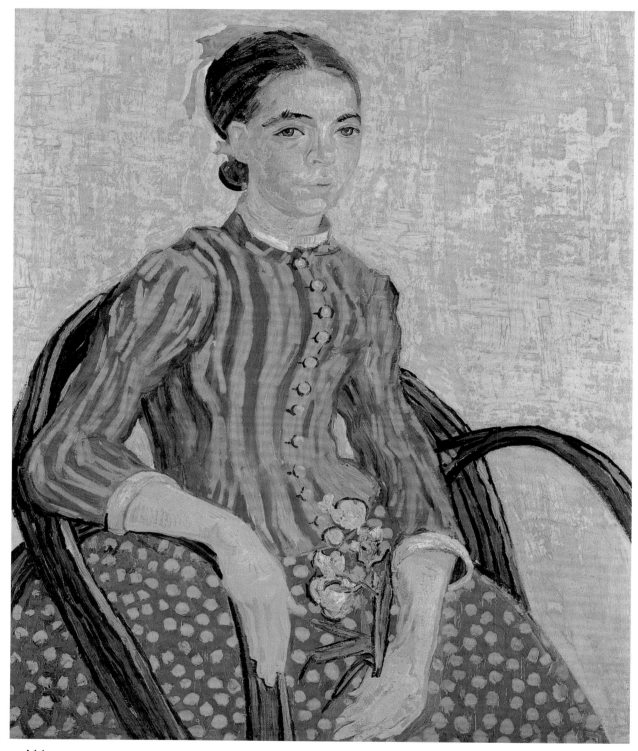

소녀
LA MOUSEE

　"이 소녀는 일본 소녀지. ―프로방스의 아가씨이긴 하지만― 열두 살 아니면 열네 살쯤 되지." 다갈색 눈동자, 검은 머리, 회색빛을 띤 노랑 피부 그리고 작은 손에는 꽃이 쥐어지고…" (테오와 베르나르에게 보낸 편지). 이 작품은 두말 할 나위도 없이 피엘 롯테의 「오기꾸(菊)상」의 영향을 받아 제작된 것이다. 농부나 시인의 초상화와는 달리 이 소녀의, 프로방스판이라고 할 수 있는 소녀의 초상에 숨겨져 있는 것은 이국(異國) 정서적인, 또는 환상적인 감정인 것이다. 장밋빛이나 민들레 빛

을 주조로 한 채색도 아를 시기의 여느 작품과는 현저하게 대조를 보이고 있다. 하지만 이렇게 유연하고 섬세한 정서 역시 당시 고흐의 마음의 흐름을 잘 나타내주고 있다. 그의 작품 계열에는 거센 동요나 대조의 일방에는 끊임없는 섬세한 통일성을 찾아 볼 수 있다.

1888년 여름 캔버스 유채 74×60cm
워싱턴 갤러리 소장

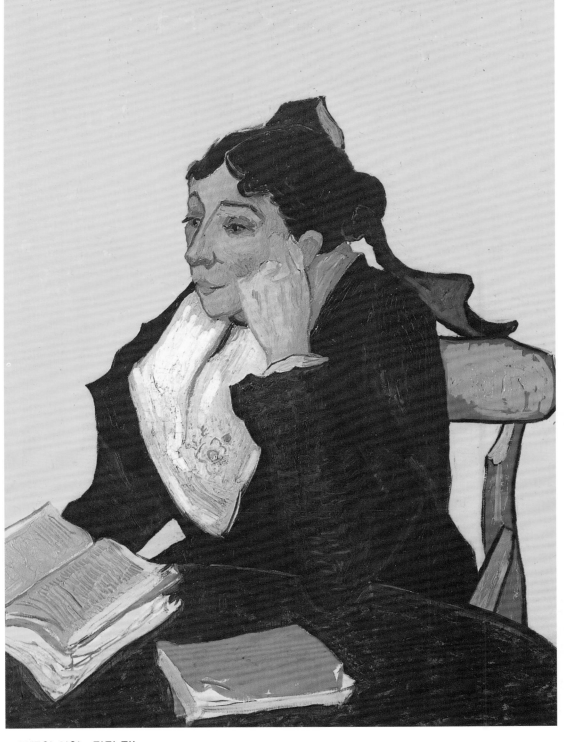

아를의 여인 : 마담 지누
MADAME GINNOUX DE ARLESIENNE

카페 드 라 가르의 경영자 조셉 지누의 초상화를 그렸던 고갱의 소묘를 보면서 고흐는 상 레미 병원을 그린 적이 있다. 고흐는 「엉클 톰스 캐빈」과 디킨스의 「크리스마스 얘기」를 애독하였는데, 그는 이들 작중 인물을 4점이나 그렸지만 과연 이 시기의 작품인지의 여부는 확실치 않다. 오베르에서 고흐가 고갱에게 보낸 편지에 "엄밀히 말해 당신의 소묘에 의거한 아를의 초상이

마음에 들었다니 정말 흐뭇하네요. 이걸 우리들이 함께 제작에 골몰했던 세월의 결산으로 받아주시오."라고 쓴 것으로 보아 아를에서 그린 고갱풍의 지누 부인 초상화는 고흐의 작품임에 틀림없을 것 같다.

1888년 겨울 캔버스 유채 50×73.7cm
뉴욕 메트로 폴리탄 미술관 소장

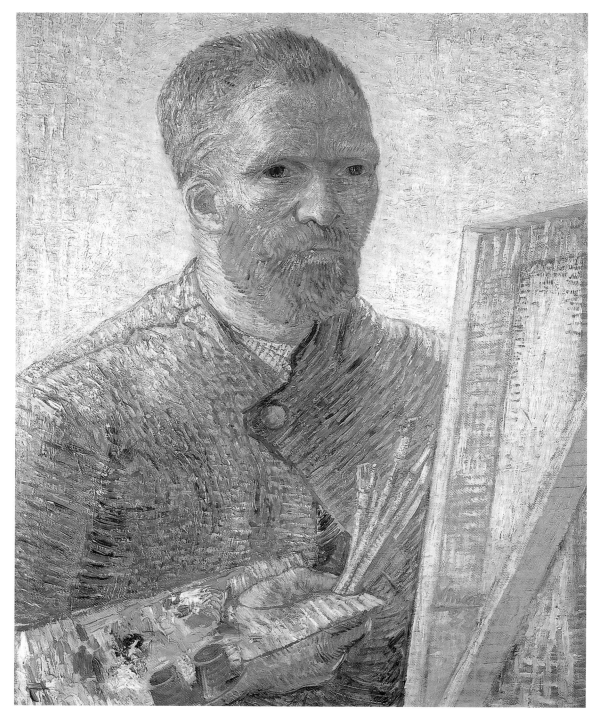

자화상
AUTO-PORTRAIT

고흐는 같은 네덜란드 선배 화가인 렘브란트와 더불어 자화상을 유난히도 많이 그렸다. 이는 항상 자기의 모습을 확인하고 싶은 그의 내향적인 성격의 표출이라고 하겠다. 파리에서 그린 이 자화상은 인상파로부터 배운 가늘고 긴 터치를 늘어놓는 수법이 뚜렷이 드러나 있다. 자연을 색채 현상으로 받아들이는 인상파의 원리, 그리고 신인상파의 점묘법(點描法)의 세례를 받은 고흐는 이것이야말로 진짜 발견임을 깨닫고 이 해석법에 열중했다. 팔

레트에는 물감이 버무려지지 않은 채로 놓여 있다. 이들 물감이 마치 그의 정열의 분자처럼 느껴진다. 물감을 한 겹 한 겹 덧칠하면서 색채를 변형함으로써 '참 화가로 변신해 가는 자기 모습을 묘출해 낸 특이한 자화상이라 하겠다.

1888년 캔버스 유채 60×50.5cm
암스테르담 고흐 미술관 소장

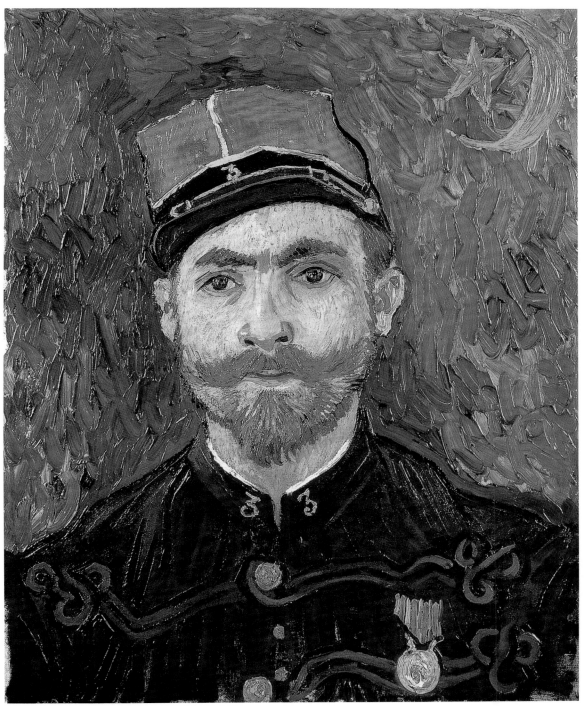

밀리에 소위
PORTRAIT DU LIEUTENANT MILLIET

알제리아 보병연대의 기수였던 밀리에 소위는 고흐가 창가(娼家)에서 알게 되었던 것 같다. 그들은 친교가 두터웠는데, 고흐는 때로 이 소위를 몽마주르 취재 시에 데리고 가기도 했고, 소묘를 가르치기도 했다고 한다. 어느 여름철 밀리에가 파리를 여행했을 때엔 테오에게 데생을 전달할 만큼 가까웠다. 밀리에는 이 해 11월 아프리카로 떠나게 되었는데, 출발에 앞서 고흐는 이 초상화를 그렸다고 한다. 이때 고갱도 데생 작품을 남기기도 했다. 세잔

의 경우와 마찬가지로 고흐의 초상이 한정된 친구들뿐이었다는 것은 당연지사였다. 사람이든, 풍경이든, 어느 사물이든간에 고흐는 자기 생활과 직결된 것이나 자기 마음속에 뭔가 족적을 남기는 것밖에는 작품화하지 않았던 것이다.

1888년 캔버스 유채 65×54cm
옷테르로 크릴라 뮐러 미술관 소장

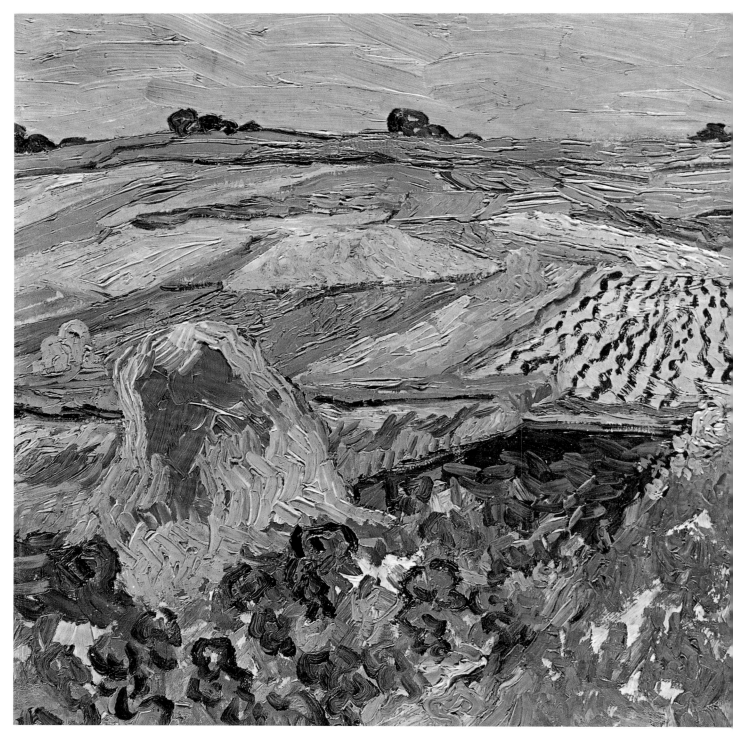

오베르의 들판
LA PLAINE D'AUVERS

오베르에서의 종말기에, 고흐는 가로 사이즈가 긴 몇 점의 작품을 시도했다. 이러한 사이즈는 종래의 그의 그림에서는 전혀 찾아 볼 수 없다. 아마도 그 당시 그의 비전이 그와 같은 옆으로 긴 사이즈를 필요로 한 이유로 짐작하기란 여러 정황으로 보아 그리 용이한 노릇은 아니지만, 오베르 들판에서 지평선 멀리 펼쳐진 풍경을 전망하면서 그는 젊은 시절 고향의 지평선을

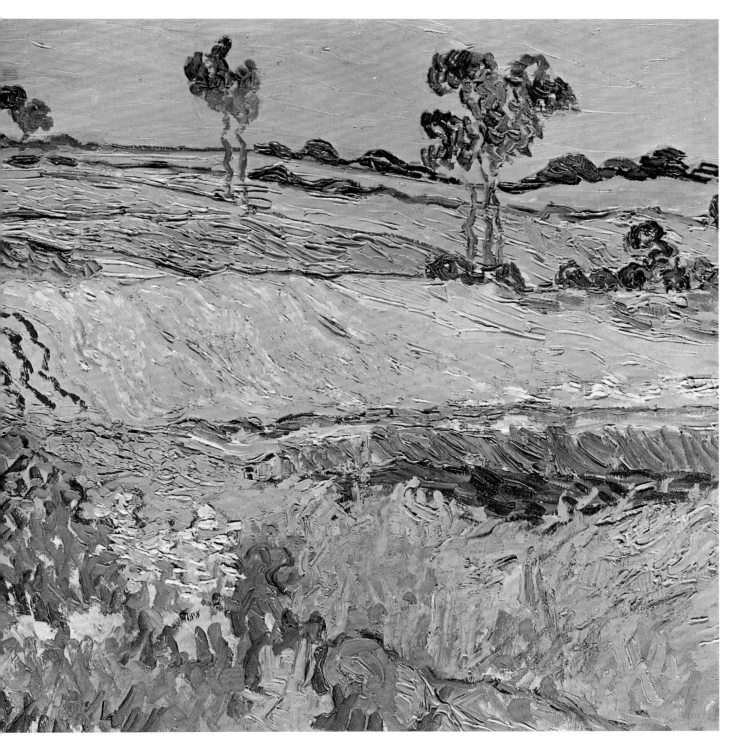

떠올리며 인생의 무상함에 잠겼을는지도 모른다. 이 작품이 이윽고 폭풍우
나 불길한 까마귀떼가 넘실거리는 들판(『고흐I』, p.33 「폭풍에 휘말린 하
늘과 밭」과 pp.30~31 「까마귀가 있는 보리밭」)으로 변화해 가리라는 것은
필연적인 귀추라고 여겨진다. 그는 임종을 앞두고 늘 지평선을 바라보며 뭔
가를 소망하는 듯했다고 한다.

1890년 오베르 시대 캔버스 유채 50×101cm
빈 미술사 박물관 소장

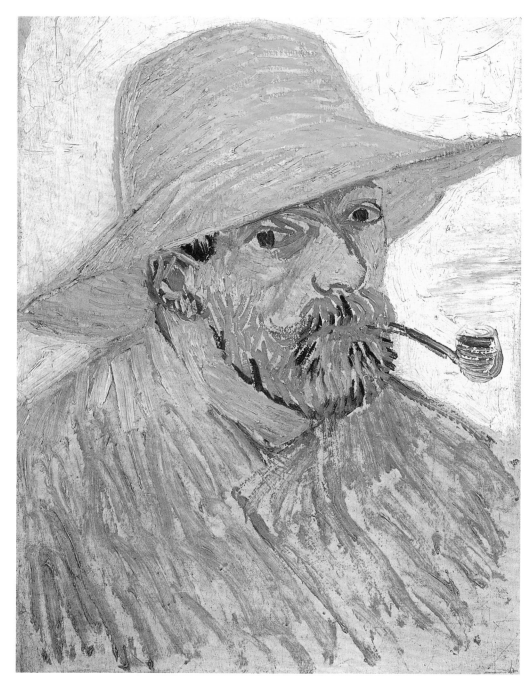

자화상
AUTO-PORTRAIT DE VAN GOGH

16쪽과 17쪽의 작품명과 해설이
바뀌었기에 바로잡습니다

고흐의 모든 작품은 그의 자화상이라고 해도 과언이 아니라고 어느 비평가가 말했듯이 풍경화든 인물이든, 심지어 정물이든 간에 그 속에는 그의 삶과 생각이 베어 있다고 하겠다. 하지만 옹근 자화상이란 그 자체가 그의 내면을 우리에게 곧바로 전해주고 있다. 이 자화상을 그릴 무렵, 그는 병이 발작할 무렵, 아니면 그 직전이거나, 진정 직후의 상태였으리라고 짐작된다. 예컨대 상 레미에서 그렸던 보리밭을 배경으로 한 농부 초상 등이 지니는 정확성, 명료성, 그리고 고요로운 분위기와 견주어 보았을 때, 이 자화상은 흐트러진 필촉, 무기력해보이면

서도 매우 날카로운 표정을 짓고 있는 것으로 미루어 보아 그의 내면적 혼란이 그대로 드러나 있다고 하겠다. 물론 이런 심적 상태를 자기가 확인하고 이를 적나라하게 묘사한 점은 그가 정상적 상황에서 자화상을 그리지 않았겠느냐 하고 반문할 수도 있겠으나 병에 찌든 마음과 정상적 심회, 그리고 경계는 가리기가 매우 어려운 노릇이기도 하다.

1889년 쌍 레미시대 캔버스 유채 55.5×45cm
오슬로 국립갤러리 소장

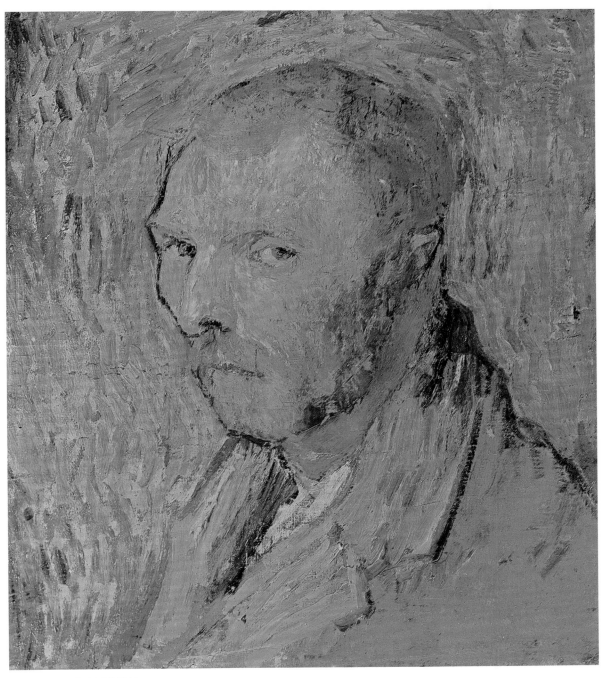

밀짚모자를 쓴 자화상
PORTRAIT DE L'APTISTE AU CHAPEAU

밀짚모자에 파이프, 그리고 밝은 필촉―많은 자화상 가운데에서도 가장 편안한 심정으로 그린 것 같은 산뜻한 작품이다. 그의 자화상은 거의 모두가 처해 있던 시절의 자기확인을 위해 그려진 것이고, 그 때문에 그 나름의 함축성과 무게가 있다. 그가 곧잘 자화상을 그린 것은 어느 의미에서건 확인을 필요로 하는 마음의 욕구를 느꼈을 때였다고 여겨진다. 그는 많은 편지를 통해서 자기 심정을 솔직히 토로하고 대상에도 끊임없이 자기 투영(投影)을 하지 않고는 못

배겼던 인간이었기에 더욱 더 자기 확인을 필요로 했던 것은 놀랍고도 가상한 일이다. 고흐의 자화상을 감상하는 이마다 적잖은 충격을 받게 된 것도 고흐의 준철한 자문 때문일 것이다. 그런데 이 자화상은 여느 자화상과는 달리 가볍게, 그리고 편안하게 감상할 수 있다는 점이 즐겁고도 흥미롭다.

1888년 가을 아르르 시대 캔버스 유채 42×31cm
암스테르담 고흐 미술관 소장

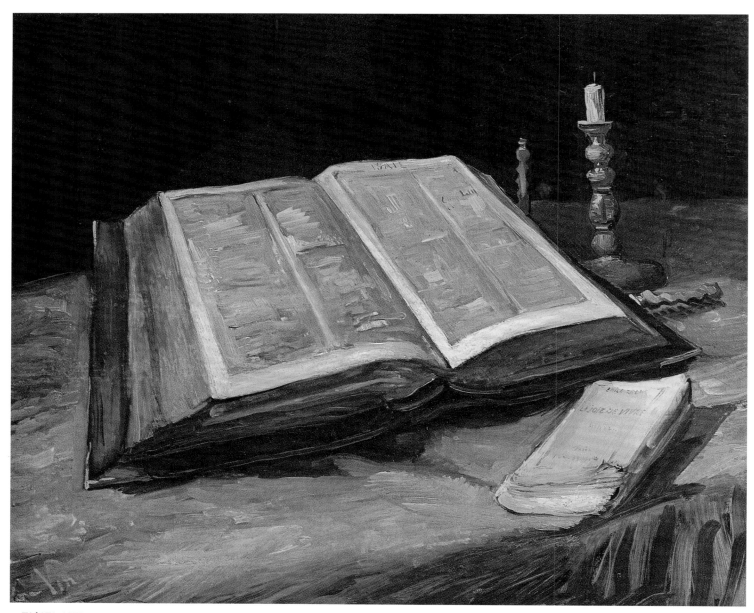

펼쳐진 성경
NATURE MORTE : BIBLE OUVERTE

　성경이 어둠을 배경으로 하여 활짝 펼쳐져 있다. 오른쪽 옆에는 촛대가 머쓱하게 세워져 있고……. 다만 이런 정도의 정물이 이만큼의 크기로 뭔가를 제시하려 하고 있는 점이 너무나도 고흐답다. 고흐의 예술은 바로 존재에 대한 동기의 계시인 것이다. 성경은 이사야서의 한 부분인데, 성경 오른편 앞에 놓인 허술한 책은 이 그림의 제작 전년에 출간된 에밀 졸라의 『생의 환희』다. 정신과 기술의 대조를 상징적으로 계시하려는 시도가 아닐까……. 하지만 이 작품의 본령 한켠에는 빛과 색채의 효과를 보여줌으로써 많은 것을 암시하려 한 듯도 한다. 테오가 물었던 마네 그림의 새로운 광채와 색채의 대조법에 대해 실제 그림으로 응답한 게 아닐까 여겨지기도 한다. 사실 누에넨 시기의 중기부터 급속하게 분명히 한 색채와 빛의 효과를 위한 기교 도입의 한가지 결론이라 할 만큼 완벽함을 지니고 있다. 위의 단순한 정물이 종교적 정신의 깊이를 줄기차게 말해 주고 있는 데에서도 찾아볼 수 있다.

1885년 캔버스 유채 65.5×79cm
암스테르담 고흐 미술관 소장

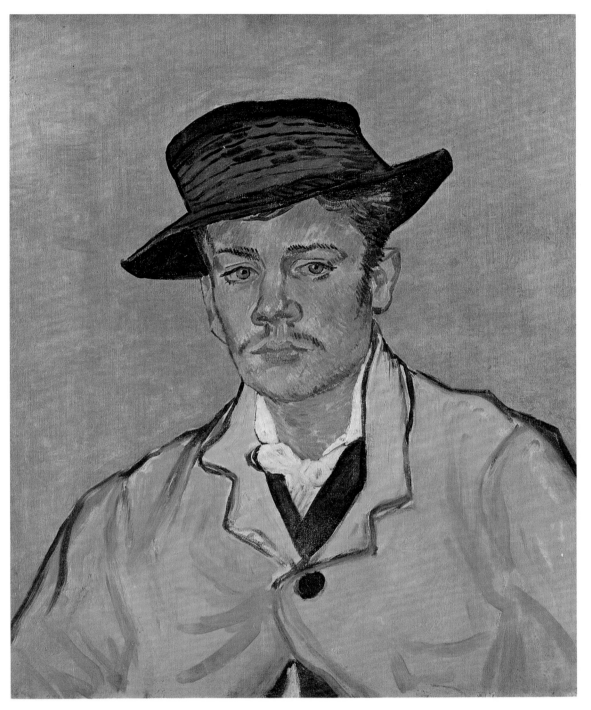

아르망 룰랑, 17세
ARMAND ROULIN A DIX-SEPT

우편배달부 룰랑의 장남인 아르망이 열일곱 살 때 그
린 초상 두 점이다. 고흐는 잔느 부인을 카페에서 알게
된 뒤 평생 동안 우정을 느끼게 된 룰랑 가족 모두의 초
상을 꼼꼼히 그렸다. 나이답지 않게 수염을 기른 이 소년
은 남부 프랑스의 조숙한 소년답게 그려져 있다. 색조는
여름철의 아를 시기와는 달리 청색과 황색의 조용한 계
제(階梯)로 묘사되고 있다. 고흐는 이 무렵 어둡고 담백
한 색채끼리의 '신비스런 울림'과 보색(補色)의 결합을
통한 오묘한 효과 등을 터득하기에 이른다. 소년에 대한
애정을 반영하려고 매우 섬세한 톤으로 약간 어른티를

나타냈음에도 불구하고 부드러움을 느낄 수 있다. 좀 수
줍은 듯 약간 눈을 밑으로 깐 얼굴, 곤색 윗도리와 모자,
약간 화사한 속옷과 머플러로 단장한 첫 시도에 사뭇 만
족한 고흐는 문득 룰랑을 다시 그리고 싶어 노란 재킷으
로 갈아입히고는 보다 어른스럽고 의젓하게 묘사 해 낸
다음 더할 나위 없이 만족해했다고 한다. 그는 이 무렵
여유롭지 못했기 때문에 모델 난에 처해 있었던 것이다.

1888년 겨울 유채 65×54cm
에쎈 폴크 방크 미술관 소장

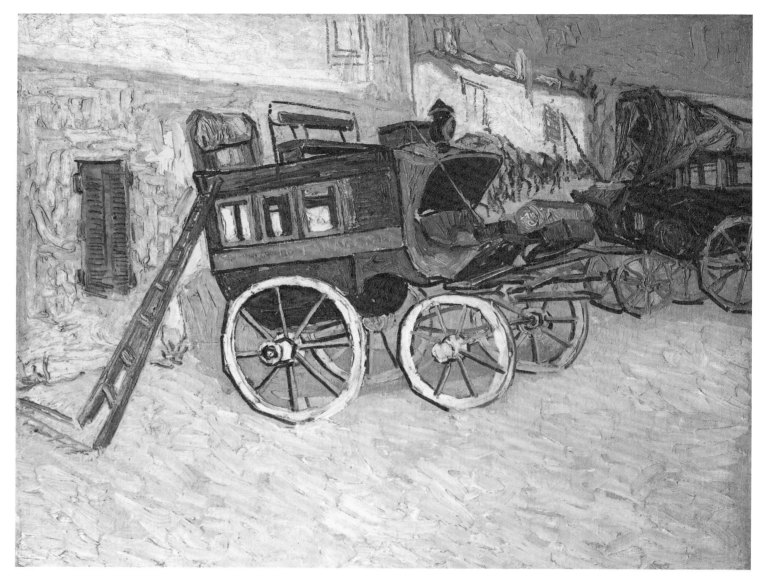

타라스콩의 승합마차
LES DILIGENCES DE TARASCON

도개 다리, 집시의 마차, 허술한 배, 또는 이 승합마차와 같은 특수한 '실루엣'과 색채를 지니는 것을 고흐는 즐겨 그렸다. 이들은 특히 아를의 강렬한 햇살 속에서는 지극히 조형적이었고 또한 토속적인 가운데에서도 가장 확실한 존재였기에 그의 흥미를 끌 만했을 것이다. 물론 고흐는 다만 조형적인 흥미만으로 모티프를 선택하진 않았다. 거기에 생활이 있고, 풍속이 있다고 보는 대상만을 골라 생명을 불어넣은 것이다. 아무렇게나 방치된 듯한 이 타라스콩의 가도(街道) 마차는 아마도 그 무렵 휴식시간이었을 것이다. 하지만 그럼에도 불구하고 타는 사람들, 차바퀴의 울림, 끄는 말의 숨가쁜 소리 등이 들리는 듯한 느낌이 드는 분위기다. 밝고 따가운 볕살, 파랑·노랑·빨강의 명확하고 강렬한 필촉과 색면 등이 화면 속에 느긋하게 퍼져가는 교향(交響)을 썩도 잘 빚어내고 있다.

1888년 가을 캔버스 유채 72.3×92.1cm
뉴욕 개인 소장

로느강에 정박한 작은 배
BATEAUX AMMAREES SUR LE RHONE

1888년, 그러니까 아를 시절 중기에 그린 작품이다. "나는 지금 눈 아래를 그리고 있네. 강변에 정박한 배를 위쪽에서 부감한 것인데, 노란색 바탕에 약간 붉은색이 가미된 배 두 척이 녹색 짙은 물 위에 둥실 떠 있고 마트에는 삼색기가 휘날리고 있어" 한 인부가 모래를 운반하고 있어 잽싸게 이를 소묘했다. 고흐의 시선에 잡히면 비록 사소한 대상이라 할지라도 존재의 의의를 분명히 해주며 무게를 갖게도 된다. 고흐는 눈에 들어오는 대상을 단순히 보지 않고 그것들이 존재하고, 그리고 그것이 그의 마음과 어떻게 연계되었는가에 대해 제시하려 든다. 아를의 강렬한 태양 속에서도, 바람이 몰아치는 날에도 고흐는 한결같이 새로운 모티프를 찾아 나서곤 했다. 그런 과로가 결국 그 해 가을 그의 마음을 불균형하게 만든 셈이다.

1888년 캔버스 유채 55×66cm
에센 폴크 방크 미술관 소장

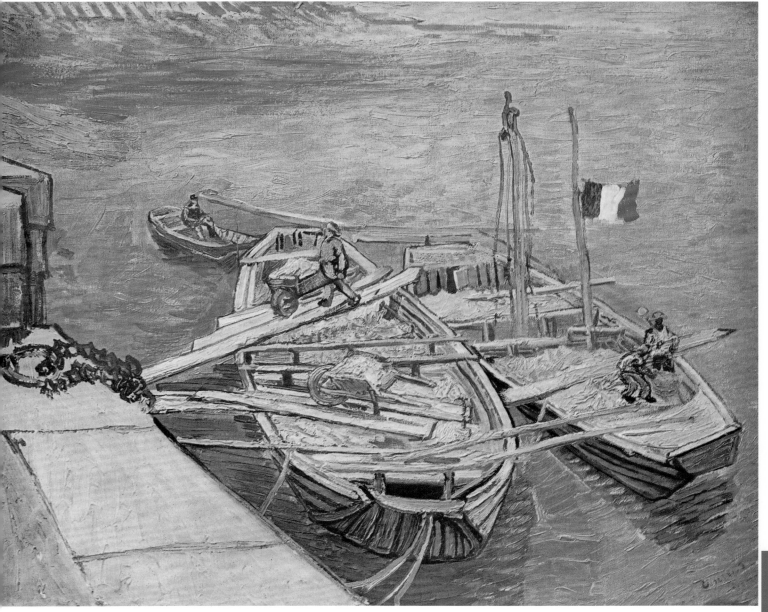

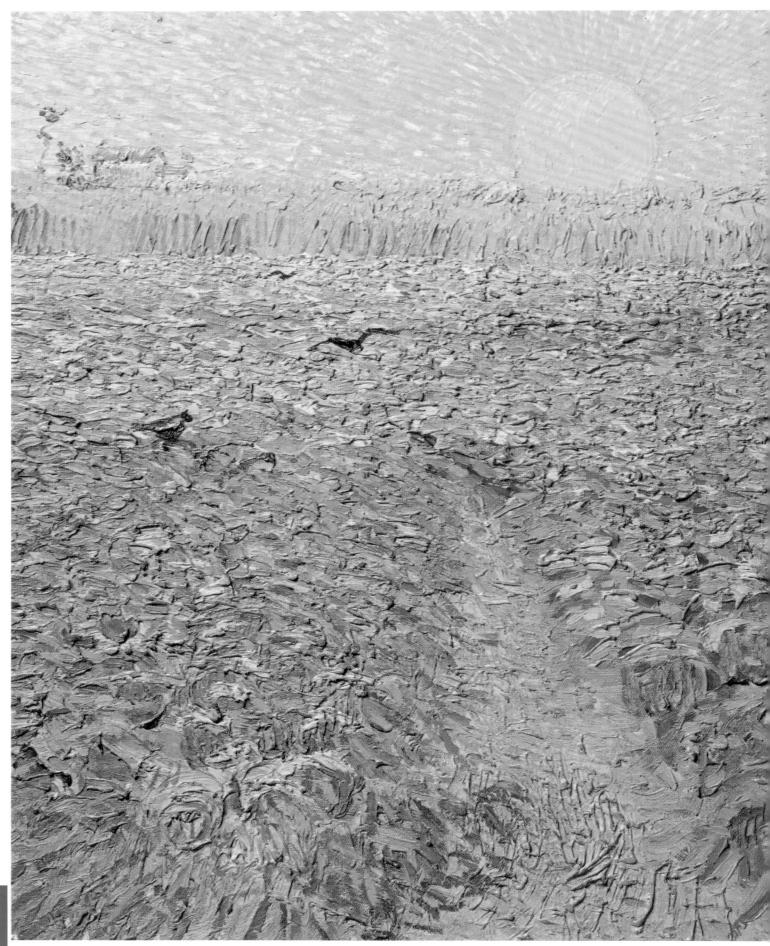

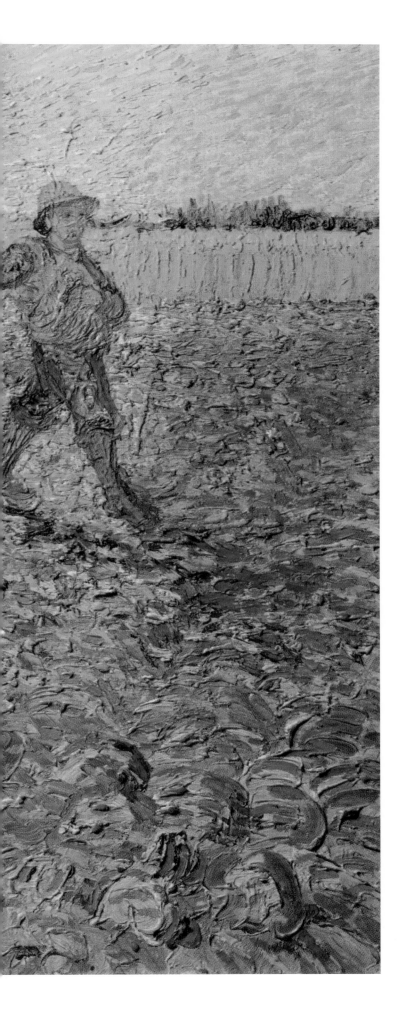

씨 뿌리는 사람
LE SEMEUR

아를 시절 그린 이 작품을 보면, 고흐가 첫 정신적 스승이었던 밀레의 작품세계를 조금 닮아 보려고 애쓴 흔적을 볼 수 있다. 특히 밀레의 「씨 뿌리는 사람」은 그 가장 좋은 모티프였다. 하지만 아를의 작렬하는 6월의 태양과 황금빛으로 가득한 보리밭을 배경으로 한 이 「씨 뿌리는 사람」은 밀레의 작품 분위기와는 한결 상이하다. 그는 빛나는 보리밭의 다양한 노랑색 해조(諧調)를 제대로 표현하는 필촉에서 그림의 주역을 느끼게 되었음을 테오에게 글로 써 보냈다. 씨 뿌리는 사람 그 자체도 이 해조와 필촉의 덧칠질에 매몰되어 마치 강렬한 볕살에 흠뻑 젖어 일하는 즐거움과 거친 삶의 얘기 등을 하고 있어 보인다. 이는 고흐 자신의 모습과 삶의 철학을 은연중에 보이는 것이기도 하다.

1888년 여름 캔버스 유채 64×80.5cm
옷테르로 크뢰라 뮬러 미술관 소장

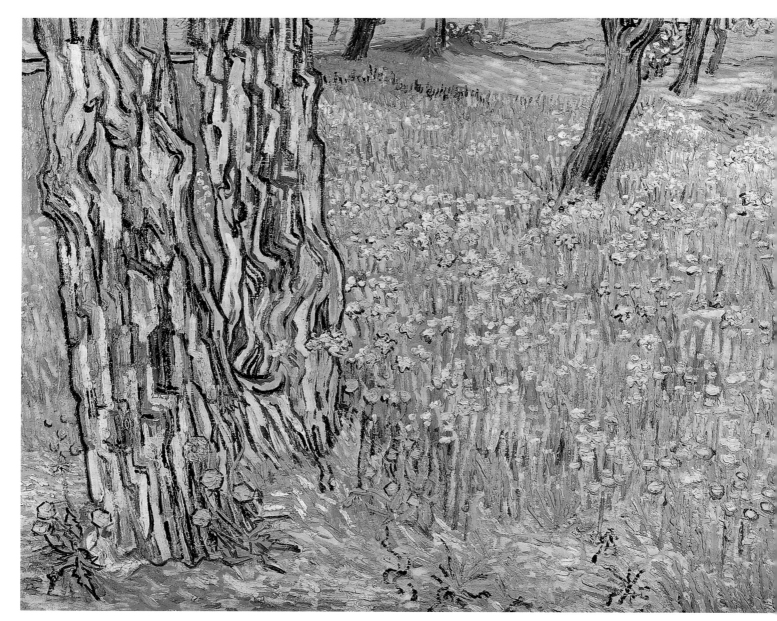

나무 등걸
TRONCS D'ARBRES

　다부진 고목의 거친 살결에 세월의 덧없음을 느끼게 한다. 고흐는 올리브
나 소나무 등걸 등을 즐겨 그리면서 이러한 모티프를 곧잘 시도하곤 했다.
나무 등걸 이외에도 지표나 그밖에 사물에서도 이 같은 요철(凹凸)의 드라
마틱한 변화를 그는 잘 표현해 내고 있는데, 특히 상 레미 시대의 고흐의 심
경에는 바로크풍 내지는 마니에리스풍 등으로 마음의 연소, 경련 상태를 묘
출하려는 욕구가 강했던 것 같다. 이를 통해 존재와 일체화되어 연소하고픈
갈망, 삶에 대한 부단한 욕구가 그의 새로운 양식으로 나타났다고 할 수 있
겠다. 하지만 풀밭을 묘사하는 필치나 색채는 그럼에도 매우 섬세하고 우아
하다. 유연한 중간색의 색채로 잡초 밭을 가득 매웠는데, 이러한 중간 색조
또한 상 레미 시대의 새로운 특징이기도 하다. 고흐는 늘 이와 같은 격렬함
과 우아함, 광기와 고요함 등을 오락가락하며 살았던 화가였다.

1890년 봄 캔버스 유채 72×90cm
옷테르로 크뢰라 뮐러 미술관 소장

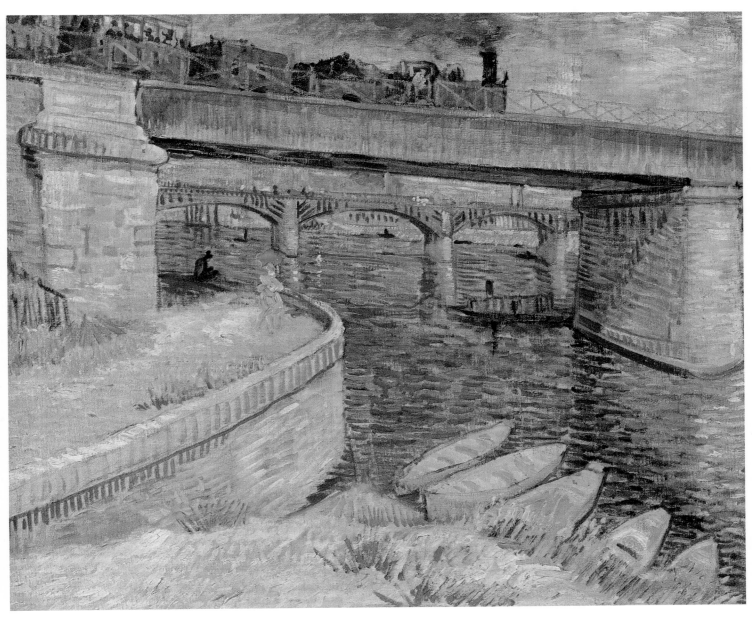

샤토우의 다리
LE PONT DE CHATOU

인상파 화가들에게 철교는 으레 즐겨 그리는 제재의 하나였다. 밝은 하늘, 센강 수면의 반영 등은 당시로서는 가장 모던한 모티프였다. 검은 연기를 내뿜으며 달리는 기차 등, 모네나 르누아르는 특히 이런 모티프에서 신선함을 발견하려 했다. 고흐도 신인상파들과 교류하면서 빛을 활용한 점묘로 표현하는 기법을 터득하게 되자, 철교라고 하는 인상파적인 제재에 관심을 갖게 되었다. 하지만 이런 인상파적 소재에 골몰하지는 않았다. 아마도 그의 취향에 꼭 맞지는 않았던 모양이다. 하지만 이 같은 소재의 화폭에서도 강한 필촉, 강한 색채, 수면 반영의 효과적 표현 등에서 고흐 나름의 깊이가 엿보인다.

1887년 파리시대 캔버스 유채 52.1×64.8cm
쥬리히 뷰레 컬렉션 소장

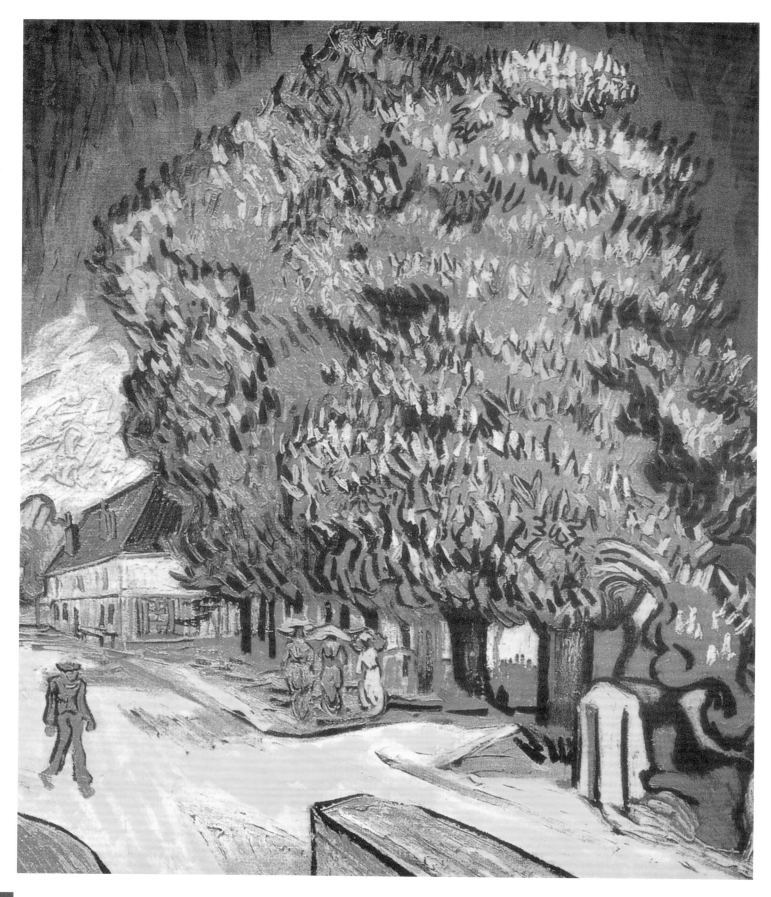

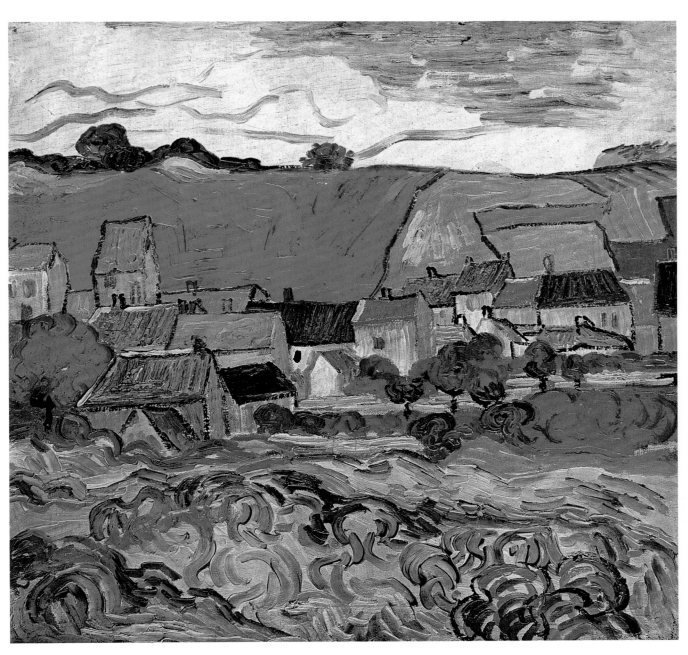

오베르의 경색(景色)
VUE D'AUVERS

"오베르는 실로, 아니 너무나도 아름다운 고장이라고 생각해, 나는 근대적인 빌라나 부자들의 별장과 마찬가지로 허술해 보이는 농가도 역시 아름답다는 걸 발견했지."라고 고흐는 오베르에 이사 온 지 얼마 안 되어 테오에게 편지를 써 보낸 적이 있다. 전경의 숲은 상 레미 시대 이래의 곡선 필촉을 여전히 보여주고 있는데, 마을의 예쁘장한 농가들과 산의 모습은 매우 단순화되어, 색면에 의한 분할이 어느 정도 의도된 듯이 보인다. 그 대신에 색채는 원색에 백색 등을 섞어 중간색에 가까워 보인다. 차츰 마지막 운명으로 기울어져 가는 마음의 어두움과 생명의 격정과의 묘한 갈등이 이 화면에 드리워져 있는 듯 보이기도 하다. 그렇지만 색채는 고흐의 심정과 자연이 옹글게 '오버랩' 되고 있음을 보여준다.

무성한 밤나무
PAYAGE DE AUVERS-SUR-OISE

1890년 5월 오브르 쉴로와즈 캔버스 유채 70×58cm
남아 연방 개인 소장

1890년 캔버스 유채 50×52.5cm
암스테르담 고흐 미술관 소장

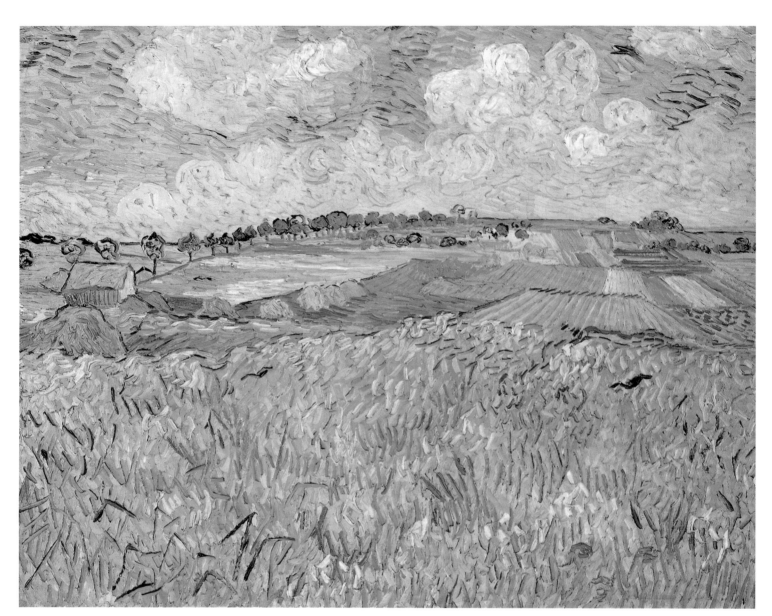

오베르 풍경
PAYSAGE D'AUVERS

　푸른색과 흰색이 주조를 이루는 오베르에서의 고요로운 서정적인 풍경
은 얼핏 모노톤 한 듯싶지만 차분하고 아름답다. 오베르에서 고흐는 고풍스
런 농가라고 하는 테마를 즐겨 그렸지만, 다른 한편으로는 고즈넉한 언덕과
이어지는 밭과 들판 등 열린 전망이라고 하는 새로운 주제를 찾아냈다. 그
것은 '까마귀가 있는 보리밭'(『고흐 I 』,p.30)에서 표출된 살벌한 공백 감으
로 연소되기도 하고 승화되기도 하였으나, 애당초에는 이 그림도 평온하고
차분한 테마로 시작되었다고 한다.
　남부 프랑스의 하늘과 상이한 북방의 하늘과 더불어 펼쳐지는 적요로운
전망, 특히 광활한 전망은 알비르 산줄기에 따라 전개되는 남불의 조망과
는 사뭇 다른 개방감을 고흐에게 주었던 것 같다. 언제 다시 발작될는지 모
르는 신체적 불안감, 그리고 이로부터 언제쯤 벗어날지 모르는 초조감 속에
서, 아마도 고흐는 그런 자신의 심정을 드넓은 풍경 속에 던져 버리고 싶어
이런 풍경화를 곧잘 그린 것인지도 모른다.

1890년 캔버스 유채 73×92cm
뮌헨 바이에른 국립회화 수집(노이에 피나코텍) 소장

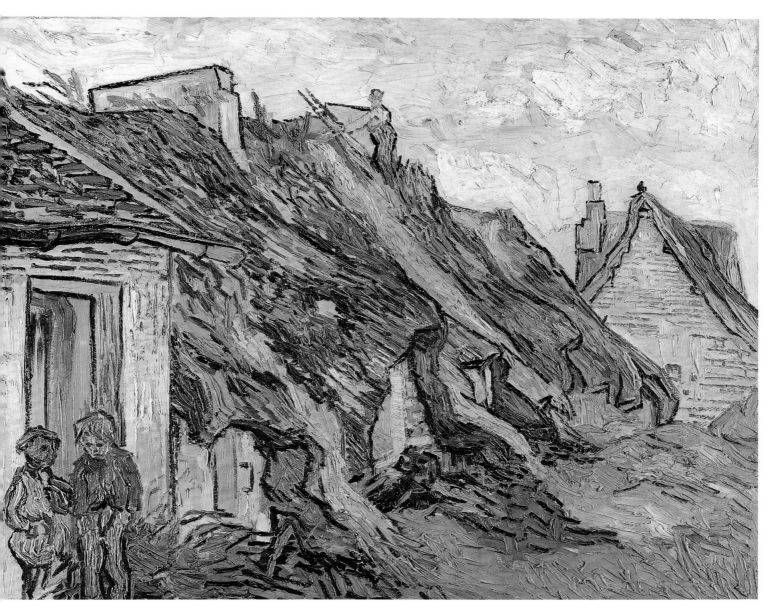

샤퐁발의 초가지붕
LA CHAUMES DE GREA A CHAPONVAL

"호화로운 부잣집 별당 저택도 좋지만 허술한 농가는 더욱 아름답다."
오베르에서 생활했던 고흐는 샤퐁발의 낡은 농가에서 뭔지 모를 친밀감을
강하게 느꼈던 것 같다. 집 구조물이라고 하기보다는, 자연 속에 자연스레
살아 숨쉬는 생명 넘친 존재처럼 기나긴 세월을 꿋꿋이 견뎌 온 흔적이 역
력하며, 언제라도 흙으로 돌아갈 자세가 되어 있는 듯 보인다. 지붕을 손질
하고 있는 일꾼도, 문 앞에서 햇볕을 쬐고 있는 아이들도 생로병사의 우리
들 운명을 은연중에 체득하고 있는 듯 화면 전체를 통해 다소곳이 느껴지
는 것이 일품이다. 이 그림을 그리면서 고흐는 '카타스트로프'가 목전에 다
가오고 있음을 느낀 듯이 보인다. 그런 점에서 이 그림은 어떤 의미에선, 고
흐가 자기 자신의 운명을 감지하고, 이를 암시하고 있는 듯 보인다.

1890년 오베르시대 캔버스 유채 65×81cm
주리히 미술관 소장

레스토랑 드 라 시레느
LE RESTAURANT DE LA SIRENE

고흐가 파리의 멋과 호젓함을 최초로 표현한 작품이다. 꽃나무가 뻗어 넘쳐 흐르고 프랑스의 삼색기가 펄렁이는 파리의 밝은 분위기는 한낱 풍토의 여유로 움만이 아니라 정신적인 풍토의 밝음이기도 하다. 고흐의 이러한 파리 발견은 신인상파적인 수법의 발견과 때를 같이 하고 있다. 파리에서의 고흐의 생활은 또다시 과속도적으로 악화되어 가고 있었지만, 이는 그의 내면의 한 단면인 것 이고, 그의 마음과 눈은 다른 한편의 그의 심회를 이 작품이 잘 보여주고 있는 듯도 하다. 그 나름의 리듬, 속도감, 밝음, 호젓함 등을 전형적으로 표출하고 있 는 작품이다. 파리는 고흐가 행락을 즐겼던 고장이기도 하다.

1887년 여름 캔버스 유채 57×68cm
파리 인상파 미술관 소장

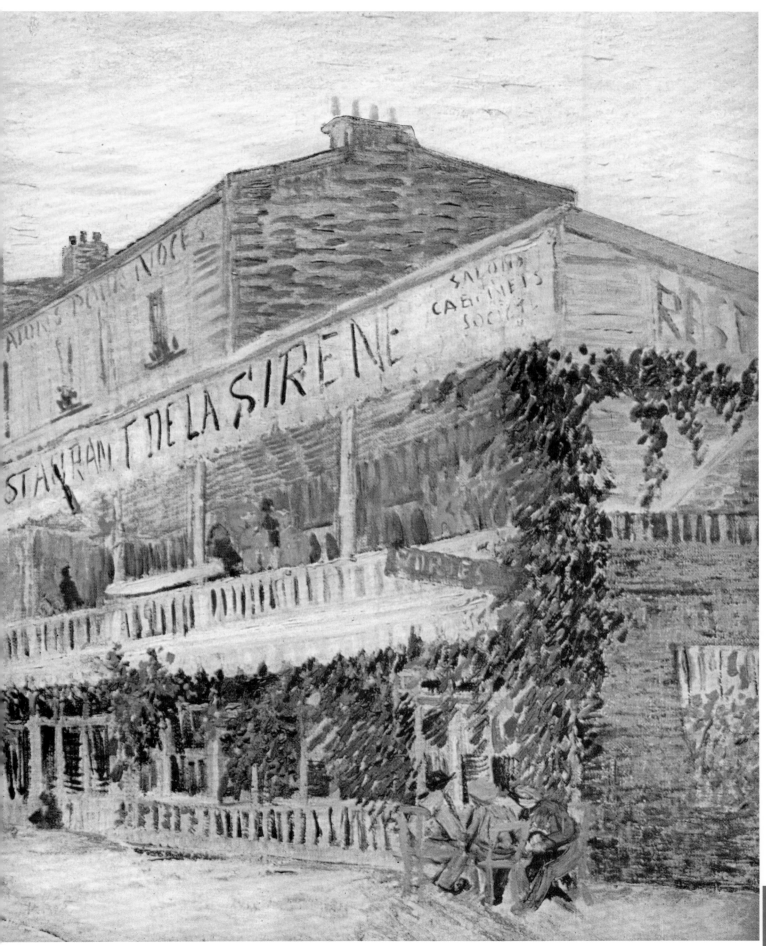

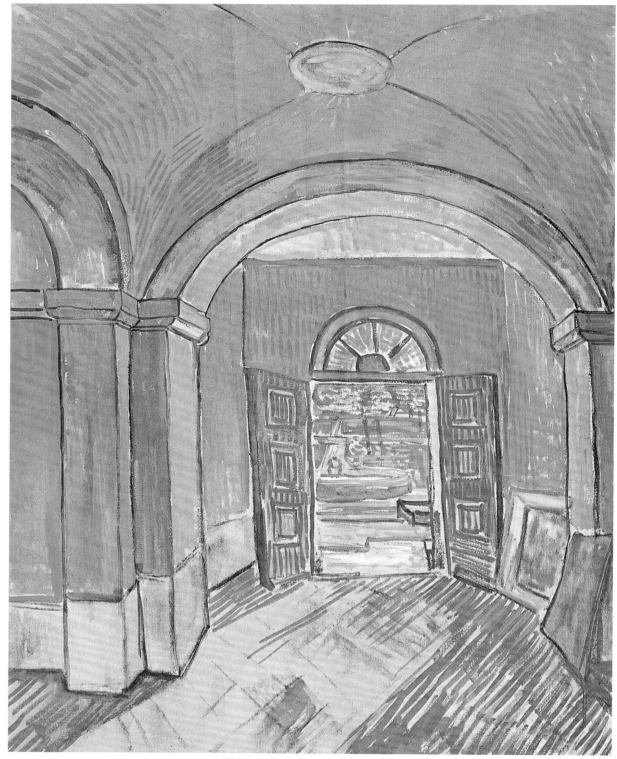

상 레미 정신병원의 현관
LE VESTIBULE DE L'HOSPITAL A SAINT-REMY

상 레미 정신병원의 내부를 그린 유채화는 없으나, 다만 몇몇 소묘는 남아 있는데, 그 가운데 이 '구와슈'는 유명하다. 고흐는 이 병원에서의 처우에 극히 만족해했던 것 같다. 그는 아를 사람들보다 친절했다고 술회하였으며, 거처하는 방도 예사 환자보다 특별했다. 하지만 비가 하염없이 내리는 날 로 비에 앉아 있노라면 마치 초췌한 시골 역 3등 대합실에 있는 것처럼 공백감에 사로잡히곤 했다고 전하기도 한다. 이 쓸쓸해 보이는 병원의 현관문을 일부러 작게 그린 것은 폐쇄된 공간에 갇힌 환자의 덧없는 희망을 보여주는 듯도 하다. 아치가 구성하는 앞쪽의 넓은 공백은 아마도 엄습해 오는 그의 공백감을 표출해 보려고 한 것은 아닐까……

1889년 쌍 레미 시대 색지 구왓슈 61×47cm
암스테르담 고흐 미술관 소장

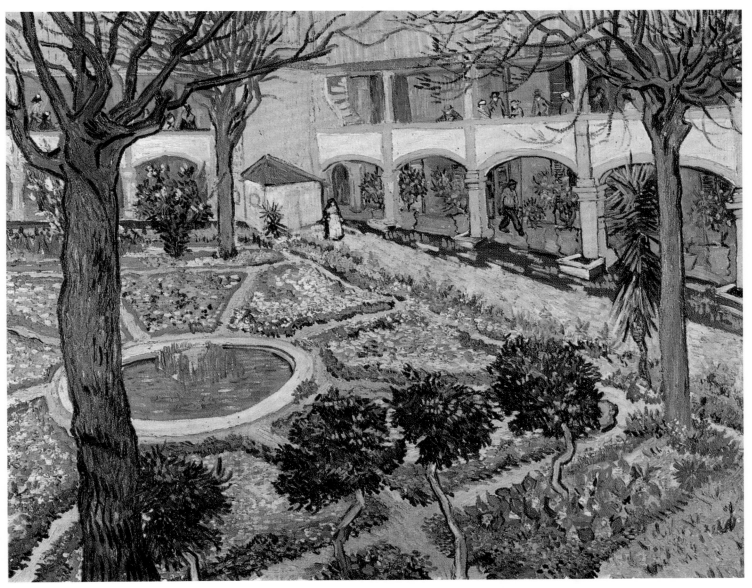

아를 요양원의 안뜰
LE JARDIN DE L'HOSPITAL A ARLES

아를 병원에 또다시 입원한 뒤 발작 증세가 가까스로 진정되어, 다행히도 다시 붓을 들 수 있게 되자 고흐는 지체 없이 이곳에서 몇 점의 작품을 남겼다. 이따금 잘못하여 상 레미 병원의 뜨락으로 보기도 하지만, 정경은 모두 아를에 있는 병원이며 제작 연대 역시 그 시기임이 분명하다. 둥근 연못이 있고, 아케이드가 연못을 둘러싸고 있는 복잡한 구도를 잘 처리하고 있는데, 이는 당시 고흐의 정신이 매우 명료했음을 말해 주고 있다. 이 기간 구도의 복잡화와 더불어 곡선적인 리듬의 총화가 한결같이 화면의 움직임과 더불어 뭔가를 생각하게 하는 흐름도 주목해 볼 점이다. 자연과 정신을 합일시키고자 하는 고흐의 간절한 소망은 오히려 신경증의 발작이라고 하는 정신의 불균형 상태를 겪어가는 과정에서 잘 정리되지는 않지만 삶의 철학 같은 것을 터득해 가고 있는 듯 보이기도 하다.

1889년 봄 캔버스 유채 73×92cm
빈델투르 O. 라인하르트 컬렉션 소장

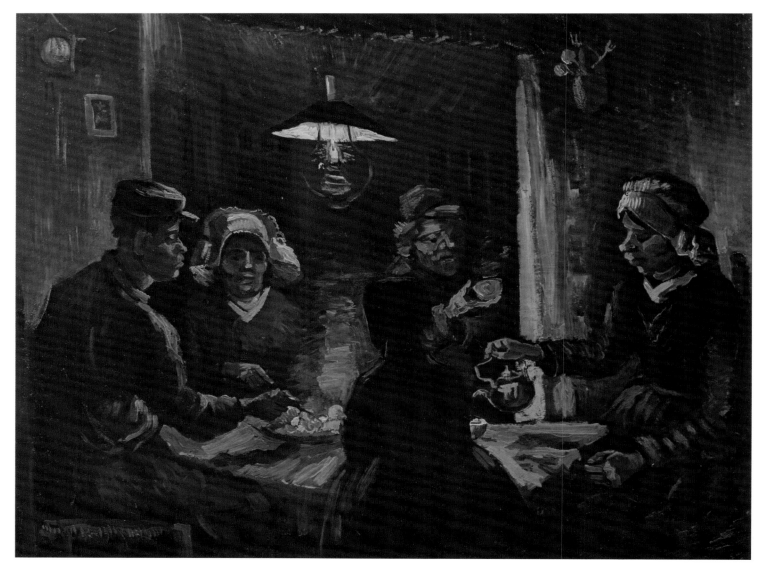

감자를 먹고 있는 사람들
LES MANGEURS DE POMMES DE TERRE

누에넨 시기의 숱한 작품 가운데에서도 가장 많이 알려진 이 감동적인 걸작은 고흐를 19세기의 '르 낭'으로 이름 짓게 한 작품이라는 점에서 주목된다. 어슴푸레한 등잔불 밑에서 가난한 농민들이 하루의 고된 일을 마치고 감자와 커피만으로 끼니를 때우고 있는, 그들 나름의 조촐한 식탁에 고흐는 초점을 맞추고 있다. 즐거운 식사시간의 느긋한 분위기는 찾아볼 수 없고, 등장한 농부 한 사람 한 사람이 마치 고립된 듯이 각기 다른 방향으로 시선을 돌리고 있다. 인내와 피로에 지친 침묵이 흐르고 있다. 하지만 인물 하나하나가 얼마나 듬직하고, 또한 그들의 삶이 얼마나 위대한가를 화면 전체의 분위기가 웅변으로 잘 보여주고 있다. 고흐는 이 대작에 최대의 열정을 기울였음을 테오에게 보낸 편지에서 거듭 강조하였다.

1885년 캔버스 유채 72×93cm
옷테르로 크뢰라 뮐러 미술관 소장

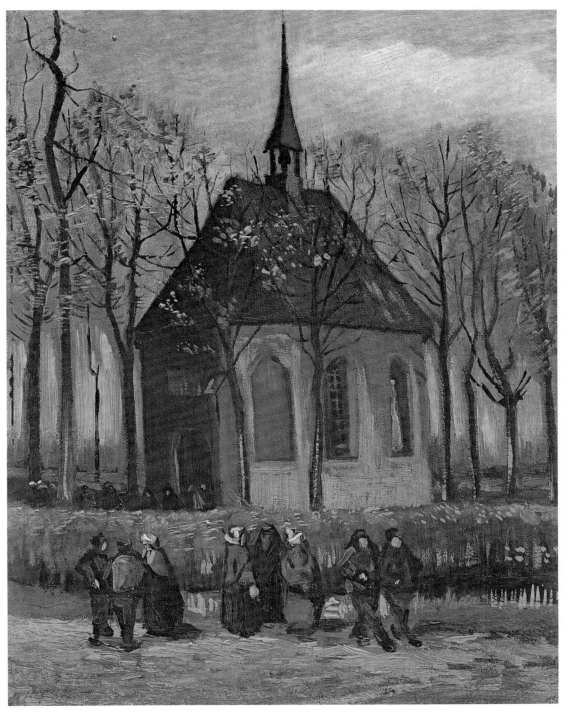

누에넨 교회를 나오는 사람들
LA SORUTE DE L'EGLISE A NUENEN

고흐는 누에넨에 살던 시절 누에넨 교회와 목사관,
풍차집, 오랜 탑 등을 모티프로 해서 왕성한 작품활동
을 했다. 구도는 대체적으로 줄지어 서 있는 나무들과
그 너머의 건물을 정면으로 비스듬히 그렸는데, 한결같
이 사람들의 일상생활과 그 평범한 삶 속에서 공감대를
찾는 태도를 견지하고 있다. 이 무렵 고흐는 건물을 묘
사할 경우, 여러 채보다는 고립된 단독 가옥을 즐겨 그
렸다. 누에넨 시절의 첫 작품인 이 교회와 그의 마지막

작품인 오베르의 교회와는 사뭇 대응된다. 누에넨 교회
는 시골스런 작은 교회인 데 반해 오베르의 경우는 대
규모의 교회인 점도 그렇고, 시각(視角)도 크게 상위하
여 고흐의 화력(畵歷)의 발단과 종말을 암시하듯 유사
하다는 점이 흥미롭다. 이 고립이야말로 고흐의 회화와
인생역정의 색채적 낙인이라고나 할까…….

1884년 겨울 캔버스 유채 42×33cm
암스테르담 고흐 미술관 소장

겨울 풍경 : 북방의 추억
PAYSAGE HIVERNAL : SOUVENIR DUNORD

　필촉의 격렬한 붓돌림이, 몇 점의 여느 작품에서 보이는 카오스적 상태라고까지 말할 수 있는 시적(詩的) 영상을 불러일으키게도 한다. 나무도 하늘도 가옥도 모두가 화염으로 불타오르는 것 같은 장대함은 '코스모고니(우주창조)'와 같다고나 할까… 이는 만년의 세잔이 일종의 바로크적, 코스모고닉풍의 동요(動搖)를 '생트 빅트와르'산을 중심으로 한 일련의 작품에서 보여준 것을 상기하게도 된다. 존재의 본질에 대한 치열한 접근, 그리고 자연의 외곽을 완전히 극복함으로써 고전적인 완숙에 이른 예술가가 종국적인 단계로서 신비로움과 시적인 응축을 통한 바로크풍의 세계에 도달하게 되는 것은 거장만이 이룩할 수 있는 경지이겠는데, 고흐는 불과 수년만에 이런 경지에 도달하였고, 천재답게 요절하고 만 것이다.

1889년 캔버스 유채 26×38.5cm
암스테르담 고흐 미술관 소장

성 바울 호스피스 정원의 나무
HOSPICE DE SAINT-PAUL

성 바울 병원에 머물러 있는 동안 고흐는 테오에게 "이곳에 와서 새로이 네게 소식 전할 건 별로 없지만 내 어린 시절이 새삼스럽게 느껴지는 게 새롭다면 새롭다고나 할까……참 여기서 전과는 다른 색감을 풍경화에 시도해볼 게 좀 특이하다 할까……"라고 써 보내면서 색다른 가을 풍경을 즐기고 있음을 알리고 있다.

1889년 10월 캔버스 유채 73×60cm
미국 개인 소장

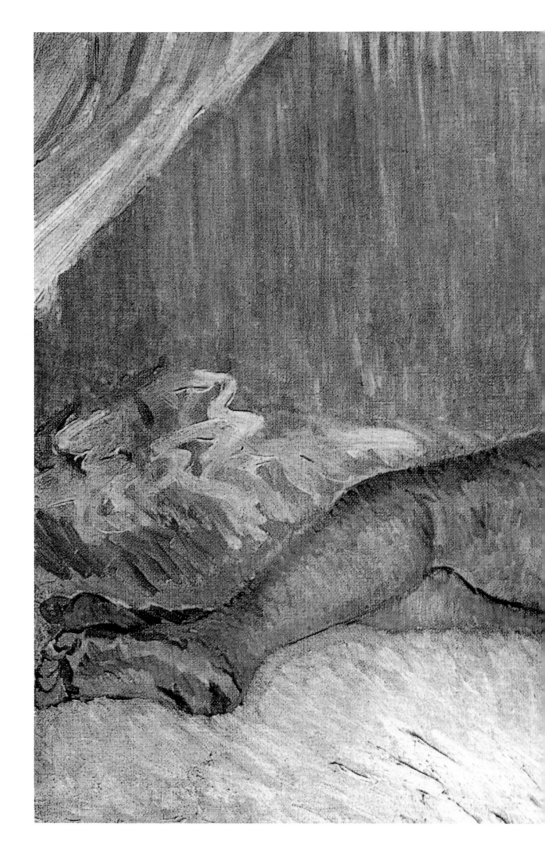

나부
FEMME NU

반 고흐 작품으로서는 드물게 보는 누드 그림
이다. 등을 보인 채 벼개에 기대고 엎드려 있는 젊
은 나부의 포즈 또한 이색적이다.

1887년 캔버스 유채 38×61cm
파리 개인 소장

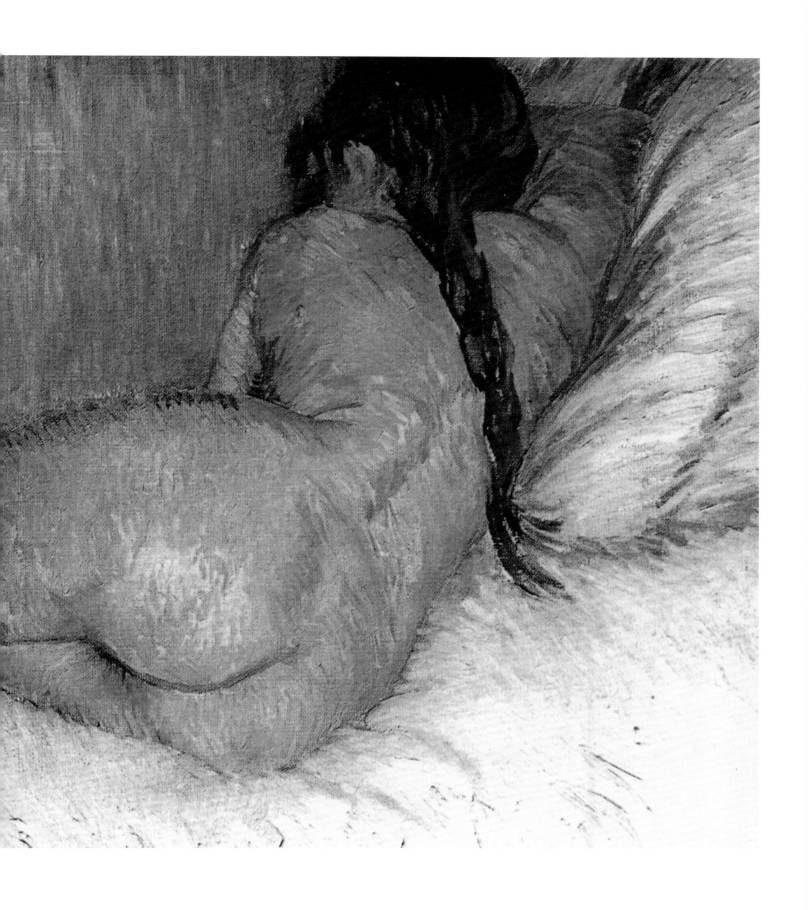

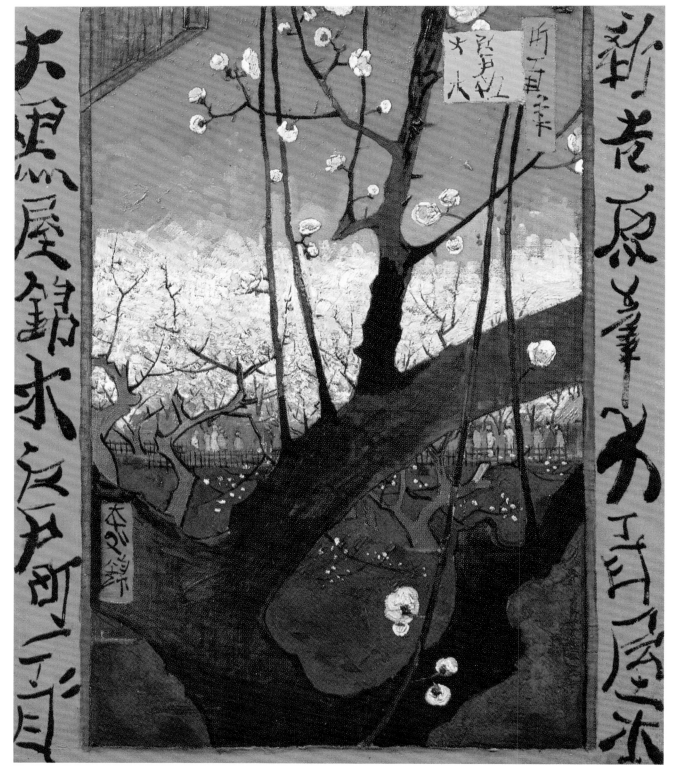

일본 취미: 코주[廣重]
JAPONAISERIE

일본 '우끼요애'에 대한 고흐의 흥미는 이미 앙트와브 시절부터 있었던 것 같다. 그는 일본의 싸구려 판화를 곧잘 사서 자신의 아틀리에 벽에 걸어놓기도 했고 파리에서 이따금 열렸던 일본 '우끼요애' 전시회에도 꼭 가보곤 했다고 했다. 이 그림은 일본화

가 코주(廣重)의 매화꽃 그림에서 영향을 받아 그린 것 같다. 전경 매화꽃 하나만을 '클로즈업'시킨 구도와 강렬한 색채가 고흐의 일본풍의 필촉을 새롭게 해석하는 듯 보인다.

1887년 여름 캔버스 유채 105×61cm
암스테르담 고흐 미술관 소장

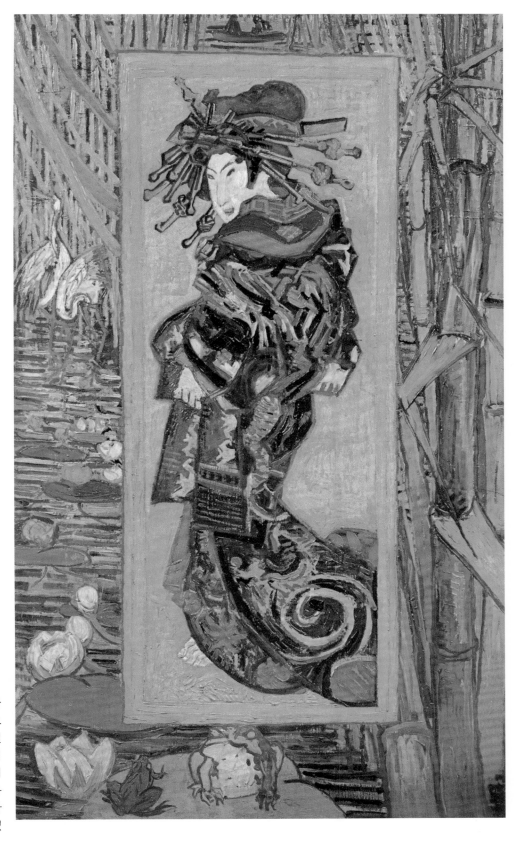

일본 취미: 오이랑
JAPONAISERIE(D'APREA KEYSAI YEISEN)

이 게이샤 그림은 1887년 파리에서 그린 작품
이지만, 고흐는 이미 벨기에 시절 일본의 '우끼요
애(淨世畵)'를 많이 보아왔던 모양이다. 파리 시절
에는 여러 문인과 함께 프로방스 거리에 있는 핑
크 점퍼의 열성적인 고객이 되어 이색적인 동양미
술에 골몰하기도 했고, 1886년에는 『파리 일유
스트레』지 일본 특집호에 예이센(英泉)의 「오이랑
(花魁)」을 자기 나름대로 표지화로 싣기까지 했
다. '우끼요애'의 명석한 선, 강렬한 색채의 대조,
색조의 밝음 등은 고흐뿐만 아니라 인상파 화가들
은 이국적인 호기심을 불러일으킬 만했다고 본다.

1887년 캔버스 유채 105×61cm
암스테르담 고흐 미술관 소장

블라방
LE BLE JAUNE ET BRABAN

1883년 늦가을에 고흐는 잔뼈가 굵던 고장인 블라방으로 돌아왔다. 「블라방」은 추수가 끝난 온통 황색의 들판은 자못 하늘까지 누스스름하게 물들여 놓았지만 억제된 색조에 의해 매우 정밀한 통일성을 펴이나 잘 보여주고 있다. 고향인 블라방에 한동안 안주한 고흐는 여기서 여느 고장과는 다른 조화와 무르익음에 이르렀다. 흔히 사람들은 전기문학적인 흥미와 편견에 사로잡혀 그의 작품에 나타난 거친 면만을 눈여겨보곤 하지만 이는 그의 한 단면일 뿐, 그의 모든 것은 아니다. 이 작품에서 보여주는 안정감, 조화로움은 고흐 예술에서 빼놓을 수 없는 중요한 본령인 것이다.

1885년 여름 캔버스 유채 40×30cm
옷테르로 크뢰라 뮐러 미술관 소장

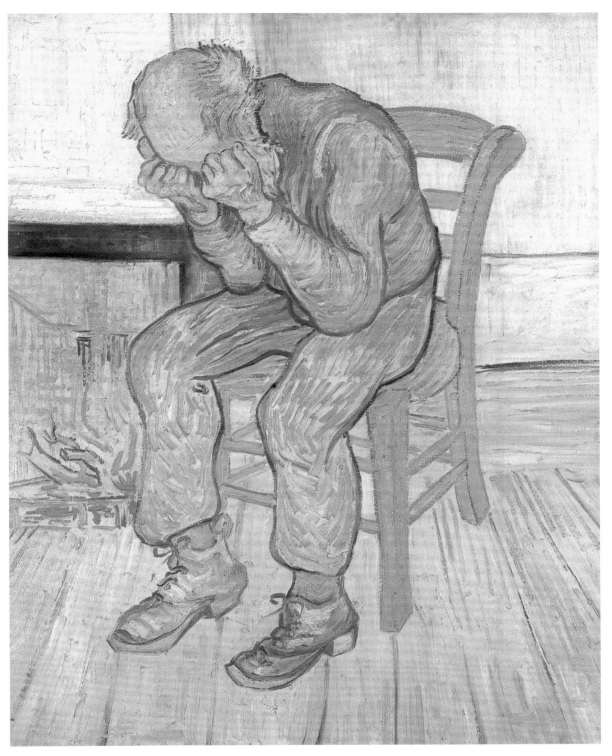

영원의 입구
ENTRANTE DE ETERNITE

상 레미에서 요양할 무렵, 그 말기에 그린 작품이다. 이 시절 고흐는 "옛날 생각이 눈사태처럼 밀려왔다."라고 술회했는데, 딴은 허술한 의자에 엎드려 앉아 불끈 주먹을 쥔 채 얼굴을 가리고는 울부짖는 듯하는 이 노인의 모습은 일찍이 1882년 가을, 해그에서 제작된 석판화의 모티프를 연상케 한다. 고흐의 상처받고 병든 마음이 무의식중에 죽음의 예감을 느낀 것일까……. 스스로의 생애를 되돌아보는 자기 자신의 모습을 이 화폭에 투영한 것일 게다.

1890년 캔버스 유채 81×65cm
옷테르로 크뢰라 뮬러 미술관 소장

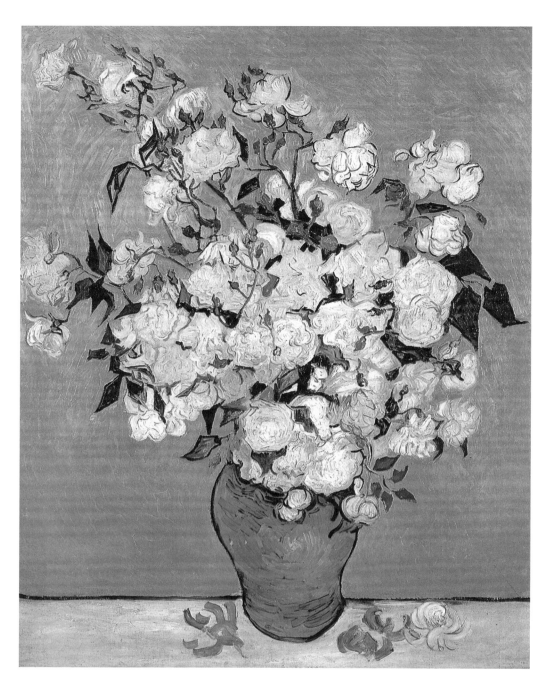

하얀 장미
ROSES BLANCHES

　1890년, 상 레미 시절의 마지막 해에 그린 작품이다. 하필이면 장밋빛 아닌 하얀 장미를 그린 것은 차츰 창백해져 가는 고흐의 자신의 운명을 감지하고 이를 상징적으로 표현한 것인지도 모른다. 상 레미 병원에서의 마지막 주에 그는 '조용하고도 지속적인 열정'으로 4점의 꽃을 그렸는데, 이 그림 외에도 2점이 흰 꽃이다. 꽃병은 그의 그림에 자주 등장하는 동호(銅壺)인데 이를 배경과 더불어 온통 파랗게 칠해 버렸다. 해바라기를 그토록 좋아했던 그가 하얀 장미를 제재로 삼은 것은 오베르 시절에 접어들면서 자못 시들어진 그의 심정 탓이리라. 아를 시절의 노랑, 상 레미 시절의 녹색, 오베르 시절의 청색, 그리고 이들 주조색(主調色) 이외에 온갖 색채를 시도하기도 했지만, 이 장미의 백색은 상 레미 때부터 오베르 시절에 많이 사용했다.

1890년 쌍 레미 시대 캔버스 유채 92.7×72.4cm
뉴욕 라스카 컬렉션 소장

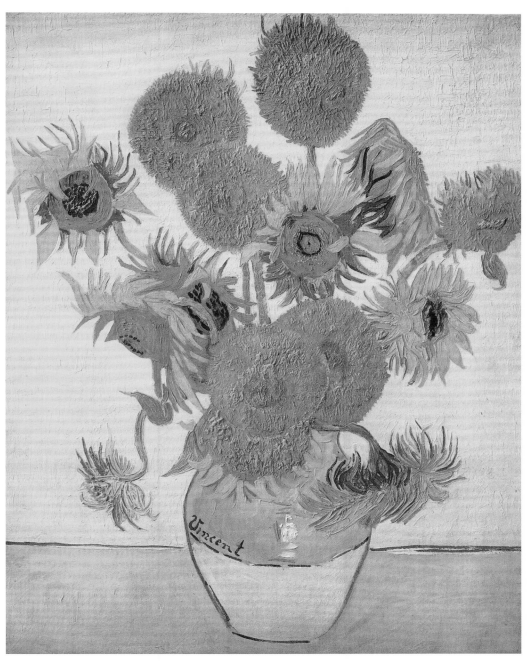

해바라기
TOURNESOLS

　'고흐'하면 누구나 해바라기를 떠올리게 될 만큼 그는 '해를 지향하는' 이 노란색 꽃을 좋아하고, 또 즐겨 그리곤 했다. 고흐의 그 짧은 생애를 돌이켜 보면 불가사의하리만큼 여름철에는 창작의욕이 넘쳐 숱한 그림을 그렸다. 고흐 자신도 강렬한 햇빛이 작열하는 여름철을 좋아한다고 거듭 술회한 것으로 보나 해를 바라보는 이 꽃이 아마도 그 자신의 모습이라고 여겼는지도 모를 일이다. 이 작품 역시 아를로 거처를 옮긴 1888년 여름에 그린 것으로, 유난히도 강한 색채 표현으로 넘쳐흐르고 있다. 여느 해바라기 꽃 그림과는 달리 배경과 바닥까지 온통 노란색 일변도로 화폭을 채워 놓았다.

1888년 여름 캔버스 유채 93×73cm
런던 국립미술관 소장

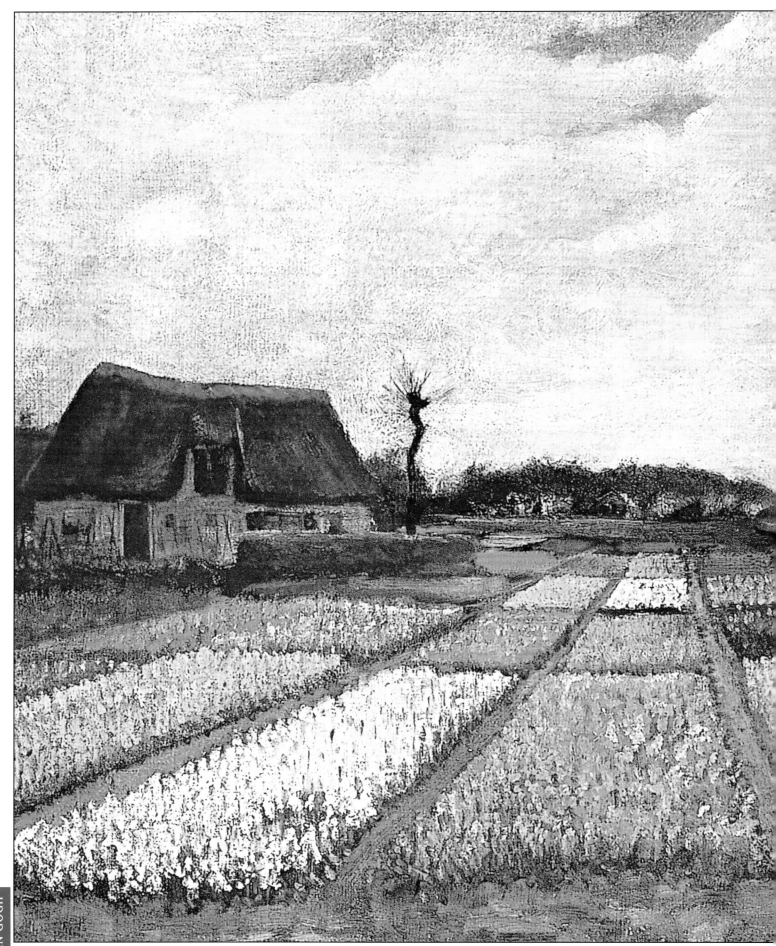

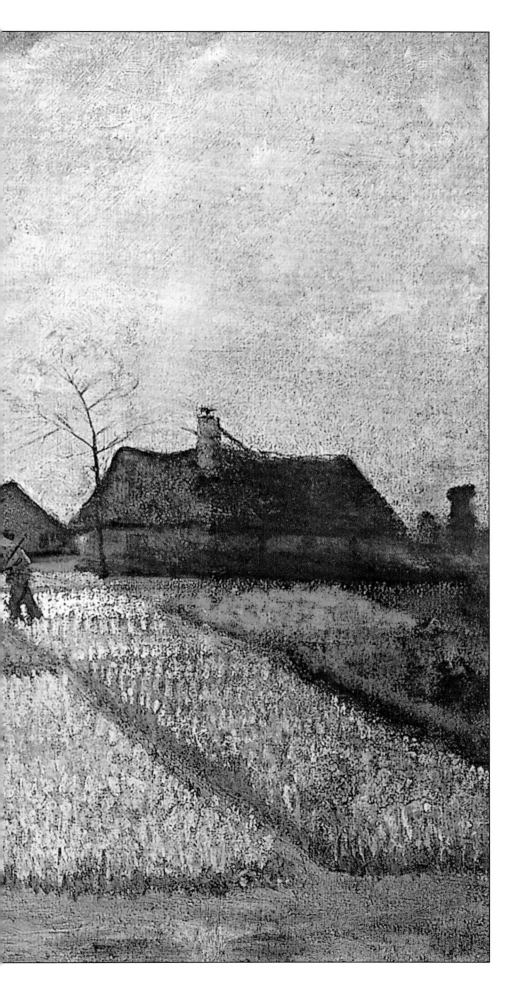

네덜란드의 화원
JARDIN DE HOLLANDE TULIPE

네덜란드를 여행했을 때 헤이그 튤립 화원에서 그린
섬세하고 이색적인 그림이다.

1883년 봄 캔버스 유채 48.9×66cm
워싱턴 국립미술관(폴 멜런 부부 컬렉션) 소장

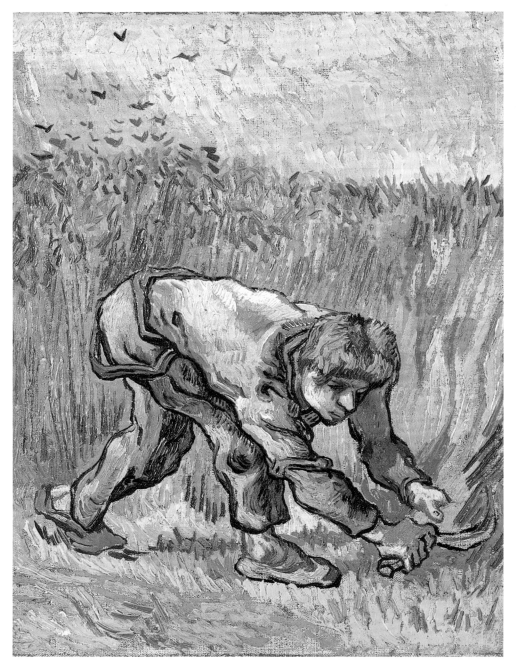

풀 깎는 사람
FAUCHEUR

상 레미에 머물고 있는 동안, 고흐는 오래 전부터 존경해 오던 농민 화가 밀레의 판화집을 보면서 문득 영감을 얻어 밭에서 일하는 농민상을 몇 점 그렸다. 깊이 허리를 굽히면서 고된 노동을 하는 고독한 농민을 묘사한 화폭 전체의 구도는 거의 밀레 작품에서 착상한 것임을 쉽게 알 수 있다. 노동을 신성시한 고흐는 묵묵히 자기 일에 골몰하는 농민의 모습을 기도하는 듯한 기분으로 화폭 위에 재현하려고 무던히 애썼다.

1889년 캔버스 유채 43.5×33.5cm
암스테르담 고흐 미술관 소장

〈빈센트 반고흐의 예술과 인간〉
"인생의 고통이란 살아있는 그 자체다"

고흐의 비극적인 삶 때문에 그의 위대한 작품이 평가절하 되지나 않았는지 모르겠다. 하지만 모든 예술작품이 그러하듯 작품에는 작가의 삶이 녹아있게 마련이고, 예술작품이란 그 작가의 분신이기 때문에 그러한 삶을 살았기에 위대한 작품이 나오는 것이리라.

영혼과 생명을 바쳐 제작한 그의 작품들은 이루 다 설명이 불가능할 정도로 많은 양이다. 879점의 작품은 그림을 시작한 27세부터 37세까지 10년 동안 불같은 열정으로 그의 전부를 바쳐 작품만을 위한 삶을 살

았기에 가능했던 것이다. 그러나 내면적인 것의 표현 가능성을 '일루존이즘'의 틀 안에서 극점으로까지 개발해 나아간 고흐의 세계는 표현주의의 세대를 제외 하고는 좀처럼 이해되지 못했다. 그의 주제적 표현 세계가 현대회화의 출발점에 있어 불가결한 것임에도 말이다.

고흐는 유일하게 자기의 후원자요 자가 작품세계를 이해해주는 수호천사였던 동생 테오에게 무려 668통의 편지를 보낸다. 그의 편지 속에 자기의 작품과 삶의 모든 것을 고백한다.

"내가 표현하고 싶었던 것은 한낱 감상적인 작품이 아니다. 뿌리 깊은 고뇌를 표현하고 싶었던 것이다. 내 그림을 본 사람들이 '이 작가는 고뇌의 경지에 이른 작가다'라고 말할 수 있도록 나의 모든 것을 바쳐 그런 경지에 이르고 싶다. 그것이 나의 간절한 소망이다"라고 그는 테오에게 글을 쓰기도 했다.

또 절친한 친구 화가 안톤 반 라파르트에게 보낸 편지(50여 통)에 "예

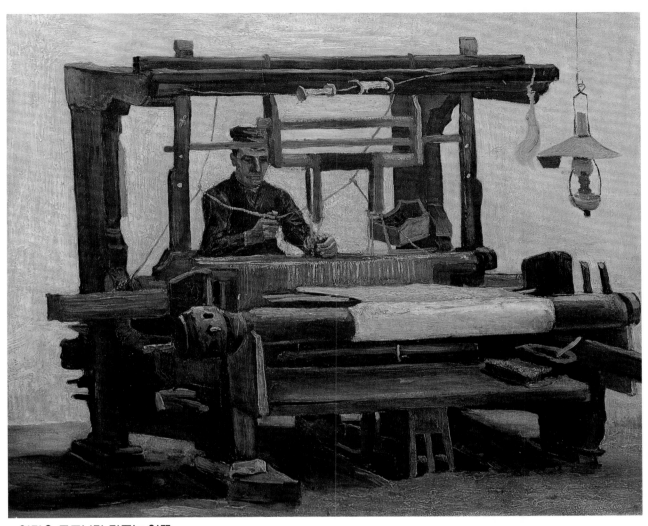

일감을 고즈너기 다루는 일꾼
LE METTER A TISSER

노동을 하는 남정네를 다룬 작품은 1880년 구리에르를 여행하고 있을 때 고흐가 즐겨 그렸고, 또한 열정을 쏟았던 소재이기도 했다. 그가 다룬 노동자들은 한편으로는 어둠의 밑바닥, 지옥에서 온 사나이이고, 다른 한편으로는 몽상가, 뭔가를 꿈꾸며 사는 이미지를 지니고 있다. 그 어느 쪽도 예사 노동자는 아니었다. 즉 테오에게 보낸 편지에 보면 "이제까지 한 번도 그리지 않았던

'종속(種屬)'이라는 의미에서 깊은 공감과 열정을 쏟아본 거야." 라고 술회했듯이 암녹색과 암회색 등의 어두운 화면 속의 생경한 기계와 그 앞에 앉아 있는 몽상가인 노동자를 통해서 고흐는 그 이전의 화가들이 미처 찾아내지 못했던 어둡고 조용한 시(詩), 노동의 시를 발견해 냈던 것이다.

1884년 봄 캔버스 유채 70×85cm
옷테르로 크릴라 뮤라 미술관 소장

술은 기술, 지식, 교육보다 더 위대하고 고차원적인 것, 미술이 사람의 손으로 이루어졌다 해도 더 깊은 원천 그러니까 영혼에서 솟아나온 것이어야한다"라고 피력하기도 했다.

고흐는 농민화가 밀레에게서 많은 감명을 받았다. 밀레 역시 예술엔 모든 것을 바쳐야한다고 말했다. 고흐는 밀레의 많은 작품을 모사했고 또 자기 스타일(화면이 꿈틀거려 보이게 터치하므로 입체감이 나게 한)화 했다. <한낮의 휴식>, <만종>, <이삭을 줍는 사람들>, <첫 걸음마> 등 모두가 농부의 삶을 담은 작품이다.

고흐는 마구간 그림에서 거름 때문에 악취가 풍긴다고 느낄 수 있다면 훌륭한 그림이라고 말할 수 있다. 그는 밭에서 잘 익은 옥수수나 감자 냄새, 비료냄새, 거름냄새 등을 느낄 수 있게 표현했다.

농민의 생활을 좋아했으며 노동자의 삶을 이해하고 하층민의 모습을 연민의 정이 가득담긴 눈으로 마음으로 바라보며 느끼며 그들의 내면의

정신을 그리려 노력했다.

성당보다 사람의 눈을 그리는 게 더 좋다. 사람의 눈은 그 아무리 장엄하고 인상적인 성당도 가질 수 없는 매력을 담고 있다. 거지든, 매춘부든 사람의 영혼이 더 흥미롭다.

사람이야말로 모든 것의 뿌리다. 모델을 구하지 못해서 자신의 얼굴을 그리기 위해 좀 좋은 거울을 샀다. 내 얼굴을 그리면서 얼굴의 어려움을 극복해나가면 다른 사람도 쉽게 그릴 수 있겠다.

1882년 그림을 시작한지 2년여 만에 드디어 풍경화를 그리기 시작했다. 위대한 화가로의 길이 막 시작되고 있었다.

그렇지만 그의 그림은 아무에게도 관심을 끌지 못했다. 고흐는 도무지 자기의 그림을 취급해주지 않는다는 사실이 그 자신을 비참하게 했고 힘들게 했음은 물론이다. 고흐는 아무 쓸모없는 그림들 때문에 "나는 너무 비싼 값을 치러 왔다 심지어 피와 이성까지 다 내어놓았다"고 한탄한

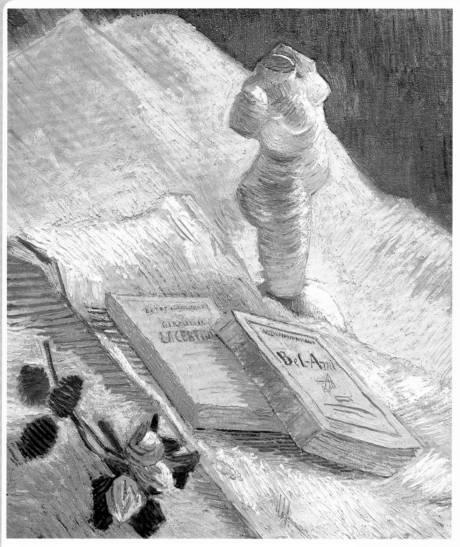

정물화
NATURE MORTE

파리에 거처를 정한 후, 고흐는 석고상과 책을 소재로 한 습작을 몇 점 그렸다. 가장 기본적인 기교를 먼저 습득하려 드는 그의 의욕이 느껴지는 작품이다. 아울러 색채도 한결 밝고 경쾌해져 가는 경향이 이 화면에서도 감득된다. 앞에 놓인 책은 모파상의 『벨라미』와 콩쿠르의 『제르미니 라셀투』로 당시 고흐의 문학 취향을 잘 보여주고 있다. 비스듬히 위에서 내려보는 구도 또한 재미있다.

1887년 캔버스 유채 55×46.5cm
옷테르로 크뢰라 뮐러 미술관 소장
다.

그리고 끊임없이 돈을 데어주는 테오에게 미안해하면서 이렇게 편지한다. "네가 보내준 돈은 꼭 갚겠다. 안 되면 내 영혼을 주겠다."

언젠가는 내 그림이 팔릴 날이 오리라고 확신 한다. 그는 자신의 작품에 무척이나 자신을 갖고 있었다.

고흐는 암스테르담에 있는 친구 라파르트에게 작품을 몇 점 보내며 1점이라도 팔아보라고 부탁했다. 그러면서 오만하게 팔리지 않으면 주저 없이 되돌려 보내달라고 큰소리쳤다. 물론 그림은 팔리지 않았다. 그런 절망

속에서도 끊임없이 그림은 그린다. 그것은 쉼 없이 마치 공기를 마셔야 살 수 있듯이 고흐는 숨을 쉬듯 그림을 그렸다.

고흐는 가정의 일상생활의 즐거움과 슬픔을 그리고 싶어 했다. 고흐는 몇 번이나 사랑에 빠졌다. 아주 불같이, 여인이 보낸 절교의 편지를 자기의 손과 함께 태우다 화상을 입기도 한다. 아주 평범한 사람들이 쉽게 가질 수 있는 가정도, 고흐에게는 이루어지지 않았다.

외로운 고흐를 위해 테오의 정성으로 고갱과 같이 '아를'의 노란 집에서 함께 작품을 제작하게 된다. 처음 한 달 동안 서로의 작품에 토론을 하는 등 많은 작품을 제작하다가 개성이 강한 두 사람은 자주 다투게 된다. 외로움과 고독에 지쳐있던 고흐는 고갱이 떠날 수 있다는 생각에 칼을 들고 고갱을 뒤따르는 일이 발생 한다. 그 일로 고갱은 떠나고 고흐는 자기의 귀를 자른다. 이때부터 고흐의 뇌에는 이상이 생기기 시작 한다. 그러나 그림은 계속 그린다. 그 어떤 상황 속에서도 그림은 그린다. 앞에서 말했듯이 고흐에게 그림 그리는 일은 공기를 마시는 일과 같다고 할 수 있다.

1890년 그림을 그린 지 10여년 만에 부르셀에서 열린 '20인 전'에 초대되어 유화 6점을 출품한다. 그 중 '붉은 포도밭'이 400프랑에 팔린다. 생전 처음으로 평론가 알베르가 <메르퀴르 드 프랑스>지 창간호에 고흐에 대해 호의적인 평론을 게재 한다. 이에 감동한 고흐는 긴 감사 편지를 보냈다.

그가 자살을 하기 전 죽음을 예견한 듯 80여 점이 넘는 작품을 제작한다. 광기어린 그의 작품은 평생을 가난과 고독과 독하디 독한 외로움에서 창조되어진 결정체이다. 인고의 세월을 견뎌낸 다이아몬드와도 같은 것이다.

만약 그가 그 시대에 잘 나가던 모네, 기요맹, 피사로 등과 같은 작가들처럼 그림이 잘 팔렸더라면 지금의 고흐가 아니었을까? 그래도 고흐는 자기가 생각한대로 작품을 했을 것이라고 생각한다.

그는 늘 이렇게 말했다.

"누가 알아주든 말든, 팔리든 안 팔리든 상관하지 않겠다. 유행이나 유파에도 개의치 않겠다. 다만 나를 사로잡는 것은 '형태, 돋을새김, 굵은 선, 덩어리 일 뿐이다'

고흐는 늘 무엇을 그리느냐가 아닌 어떻게 표현하느냐를 깊게 고뇌 했던 것이다.

고흐를 더 깊게 느끼고 고흐를 더 잘 쓰고 싶어서 고흐의 특별전이 2009년 2월13일부터 6월7일까지 암스테르담 반 고흐미술관에서 열린다기에 단숨에 날아갔다. 고흐미술관에는 날마다 문 열기 30분전부터 장사진을 이룬다. 고흐의 작품들 앞에 섰다. 광기어린 그의 눈부신 작품을 보니 감동으로 가슴이 터질 것만 같았다. 평생 그토록 그림을 팔아서 모든 것을 하고 싶어 했건만 단 1점의 그림밖에 팔지 못한 그가 인류에게 남긴 어마어마한 유산, 그 물질적 그림 말고도 특히 이 시대를 살아가는 처절한 예술가들에게 남긴 정신적인 유산은 실로 계산이 불가능하다.